Mr. Children

道標之歌

日本國民天團 Mr.Children 出道30週年
首本文字紀實！

特別收錄
經典歌詞中文版

小貫信昭——著

楊明綺——譯

關於 Mr.Children，一本最好閱讀的書

樂團不是「做出來」，而是「組合出來」的東西，所以如何搭配、組合很重要，Mr.Children（編按：中譯為小孩先生，但台灣大多直接以英文稱呼，故本書也沿用）無疑是理想型；四人各有特色卻又相似，可以緊密結合又能各自獨立，各有千秋，這就是他們成為長壽樂團的祕訣。這樣的他們成軍三十年，共享許多時光，激盪出音樂的火花。

Mr.Children 團員們傾力合作，催生名為作品的「化合物」，絕非各自頭角崢嶸的「混合物」。其實他們本來就不是那種一拿起樂器就會不變的個性，實際會面後，更覺得他們是讓自己負責的樂器盡情「鳴響」；而主唱櫻井和壽則是用歌聲「演繹」一首首作品中描寫的人物。

專輯《重力與呼吸》最後一首歌〈皮膚呼吸〉，後半段歌詞寫道：「這才是最真實的我，淡泊、天真的心願。」櫻井說他高歌的對象是吉他手田原健一。的確，田原的吉他聲不會猖狂到壓過其他樂器，而是如實表現他的想法。可以說，Mr.Children 的音樂之所以是「化合物」，田原的吉他聲就是要因之一。

如同前述，「如何搭配、組合很重要」，那就先來介紹四人組團的歷程吧！

這就得追溯至他們的的中學時期。

田原、中川敬輔、鈴木英哉就讀同一所國中，櫻井則是就讀另一所。因此，Mr.Children 組團一事源於高中的輕音樂社，這也是鈴木高中畢業時才入團的原因。（櫻井與田原、中川就讀同一所高中，鈴木就讀另一所。）

當年就讀國二的櫻井開始沉迷音樂世界，因為親戚的關係，接觸並喜歡上甲斐樂團（從昭和時期活躍至今的日本資深搖滾樂團）、濱田省吾（日本創作歌手）的音樂，成了喜歡模仿他們唱歌，還會關上家裡的擋雨板，縱情歡唱、跳舞的少年。

幸得姊姊大方餽贈吉他的櫻井買了歌本，參考書末的吉他和弦譜自學。當時的他練得十分拚命，甚至不惜犧牲睡眠時間。櫻井買了收錄〈斷絕〉、〈冰的世界〉等歌曲的井上陽水專輯反覆聆賞，也是這時萌生「不如自己也來創作的念頭」。

櫻井漸漸覺得自己無法過著沒有音樂的生活，祈願將來成為專業歌手。中學畢業旅行回程的遊覽車上，發生一件讓他得意不已的事，當麥克風輪到櫻井手上時，他高歌一首甲斐樂團的〈安奈〉，朋友們紛紛誇讚：「還以為在聽唱片呢！」這讓櫻井發誓，一定要就讀輕音樂社十分活躍的高中。

田原從小學就熱愛棒球，參加的球隊還曾贏得全國少棒大賽亞軍。升上國中的他雖然繼續打青少棒，卻迷上 YMO（由坂本龍一、高橋幸宏及細野晴臣組成，一九七八年出道的日本流行樂團）的音樂，那時不少國中生都是如此。

中川小學時也打棒球，所以知道田原這號棒球好手；但兩人不認識，後來因為朋友和田原同班，又在朋友的穿針引線下，和田原上同一間補習班，就這樣結識了。那時十分盛行組樂團，中川的好友們當中，也有人受到兄長影響，學彈電

吉他，讓他覺得好酷。後來，中川與田原聊著聊著，也與起組團念頭。

鈴木和田原、中川就讀同一所中學，但沒有共同朋友，所以沒機會往來。比起本名，那時的他常被暱稱「JEN」，而這暱稱是取自當時鈴木機車推出的輕型機車「Gemma」。喜歡音樂的好友們總是在他家聚會，但大家的喜好頗分歧，房間裡不是流瀉爵士鋼琴家塞隆尼斯‧孟克（Thelonious Sphere Monk，美國爵士樂鋼琴家、作曲家）的樂曲，就是BOOWY（由冰室京介、布袋寅泰及松井恒松組成，一九八二年出道的日本流行樂團）的唱片、偶像淺香唯的歌，不然就是響起金屬製品（Metallica，美國殿堂級重金屬樂團）的轟隆樂聲。

因為鈴木家就在多摩川附近，所以他常把國三時買的鼓搬到河邊練習。題外話，他說曾在附近親眼看到兩次河童。

國三那年校慶，樂團初登台。

雖然高中聯考在即，但田原和中川想玩樂團的意念非常堅定，遂相偕前往位於澀谷公園大道的「ISHIBASHI樂器」選購樂器，中川以五萬日圓買了一把Fender Japan的貝斯「Precision」；田原則是在新宿伊勢丹百貨附近的

「ISHIBASHI 樂器」，買了一把兩萬八千日圓的電吉他「Squier」。

為什麼田原彈電吉他，中川彈貝斯呢？那是因為田原先告訴中川：「我想彈電吉他。」中川想說：「那我彈貝斯吧。」畢竟比起個人意欲，組團才是他們的優先目標。

成為高中生的櫻井總是提著電吉他上學。某天放學後，有個留著平頭的棒球隊隊員（即當時的田原）喚住正要去社團的櫻井，指著他手上的電吉他，問道：「這是 Telecaster？」櫻井很詫異，沒想到打棒球的人會對電吉他感興趣。「我有一把 Stratocaster……」田原說。

櫻井很開心，因為班上竟然有同好。兩人大聊特聊聊甲斐樂團，而且讓一直只聽日本流行樂的櫻井開始接觸西洋流行樂的人就是田原，還借他包括老鷹合唱團、U2 的唱片。

其實櫻井與中川早就同屬輕音樂社，但向櫻井提議和中川一起組團的是田原，因為直覺告訴他：「這兩個人應該很合得來。」不久，櫻井聽聞田原退出球隊，遂向他提議：「你來當樂團的吉他手吧……」原本平頭的田原也逐漸留長髮。

當時的樂團共有五名成員，除了女鍵盤手之外，還有一位鼓手。因為社團活動教室要留給學長姊使用，所以只能花錢租借外面的練團室，即便如此，還是想繼續玩團的人，就只有櫻井、田原與中川。

至於鈴木又如何呢？他一直都有參與音樂活動。具有一定程度演奏實力的鼓手，在業餘音樂界十分搶手，鈴木也受邀為不少樂團跨刀演出，甚至有段時間同時參與六、七個樂團的演出。

話題拉回櫻井他們三人身上。他們的樂團活動又是如何進展呢？起初他們翻唱了兩三首甲斐樂團的歌，後來決定「將重心放在原創」。櫻井不記得當初作曲時有什麼痛苦、挫折回憶，就是將腦中浮現的旋律配上歌詞。當然，作曲並非易事，但在這大原則之下，他們留下了屬於那時代、屬於當時三人風格的作品。

現實層面考量促使他們決定以原創為主，因為三人都是自學樂器，演奏技巧不夠紮實，卻想演奏自己很憧憬的樂團的曲子……。老實說，很難也很挫折，這情形在業餘音樂界頗常見。若是原創作品就沒這顧慮，只要在自己能力所及範圍

內盡力表現就行了。畢竟翻唱這種事一旦做過頭，要想表現自我特色，就會有種難以掙脫的束縛感，不過他們倒是不用擔心這一點。

當時三人每次表演時，就會發想各種團名，這也是樂趣之一。升上高三，實力邊增的他們以團名「THE WALLS」參加大型比賽、甄選活動等，皆能挺進最後一關。若能在這些比賽奪冠，也能在有出道機會，由索尼舉辦的甄選活動中晉級決賽。無奈開賽前鼓手退團，陷入窘境的三人勢必得在參賽前找到鼓手才行。吉祥寺車站中央出口旁，有座整棟都是樂器店的大樓。他們想說來這附近尋覓應該能找到適合人選，也會向來練團室練習的人搭訕，邀請入團。

也有迫於現況，只有三人成團活動的時期，雖然櫻井也會打鼓，但卻在意外的場合，找到了適任人選。

這是發生於一九八八年，一群玩樂團的業餘同好租下位於吉祥寺的「Silver Elephant」Live House（展演空間）時的事。三人偶然注意到一位鼓手，總覺得這男的好面熟，「他不就是和我們讀同一所國中的鈴木嗎？」田原和中川直盯著這男人。

雖然鈴木當時活躍於另一個樂團，卻還是接受了三人的邀約。櫻井說，因為決賽迫在眉睫，所以「誰都可以，趕快找到就行」，鈴木卻說：「因為他們跪著求我，所以我只好答應。」不知哪一方的說法為真；但看在櫻井眼裡，鈴木的實力確實超水準，鈴木也對櫻井遠遠超過業餘水準的作曲實力，咋舌不已。

「前情提要」到此為止，接下來要介紹 Mr.Children 一路走來的軌跡。本書是以二十五年來採訪 Mr.Children 的龐大資料檔案，以及為本書特地採訪成員、相關人士的訪談內容為底，並以他們的代表曲以及經典曲目為主，剖析 Mr.Children 的魅力，也會不時穿插從未曝光的小插曲，編綴屬於他們的歷史紀錄。也就是說，這是 Mr.Children 目前最好「閱讀」的專輯。期盼藉由這本書，讓他們催生的一首首名曲，能以解析度更高的音質反覆迴盪於大家的腦中。

1988-1992

有你的夏天

有你的夏天

黃昏時分的海邊，被夕陽染紅雙頰的你

比起任何人，比起任何什麼，我最喜歡的就是你

我們總是一起凝望那片海洋

頂著烈日，依偎彼此的肩膀

一整天歡笑著

像長頸鹿般伸長脖子，一直等待著

一切宛如夢境

夏天又結束了，又到說再見的時候了

時間漸漸分開你我

即使將玩具手錶的時針逆轉

也不會有任何改變，Oh I will miss you

自從遇見你，我始終定不下心

總是重複毫無意義的塗鴉

我比任何人都想早點見到你

騎著腳踏車奔馳在盛夏清晨

來到浪花拍岸的海邊

秋日再訪時，又要回到原來的地方

但這份心意一如來時，依舊不變

夏天又結束了，又到說再見的時候了

時間漸漸分開你我

就算沒有說出口，悄悄離去

總有一天在我心裡，Oh Oh I will miss you

從向日葵盛開的山坡，快步奔下來的你

回頭遙望，那片天空至今依然光芒耀眼

夏天又結束了，又到說再見的時候了

時間漸漸分開你我

即使將玩具手錶的時針逆轉

也不會有任何改變，Oh I will miss you

沿著環狀八號線朝北行，遇到世田谷大道往右轉的右手邊，有一間「樂雅樂」餐廳。一九八八年即將劃下句點的十二月某天，四人圍坐在餐廳的靠窗座位。一路挺進這一年的索尼甄選活動決賽，卻無緣得獎的他們為了轉換心情，決定改團名。

之所以更名，除了歡迎甄選活動前才加入的鈴木成為團員之外，還有一個理由。他們一直以來都是用田原發想的「THE WALLS」作為團名，當時櫻井寫了一首反映時事的作品〈柏林圍牆〉，或許團名就是發想自這首歌吧！總之，如此硬派的團名象徵他們當時的音樂性。

於是，四人決定新團名就從一年初始的一月一日啟用吧！畢竟之後有機會上媒體宣傳時，一定會介紹樂團成軍與開始活動時期，而「成軍於一九八九年一月一日」這句介紹詞，聽起來既威且酷。

眾人商議後，決定更名為「Mr.Children」。至於為何取「Children」這詞，除了是團員的喜好之外，也是因為許多吸引他們的東西都與這個單詞有關；好比他們都很喜歡一九八六年出道的英國搖滾樂團「The Mission」，其第二張

專輯名稱就是《Children》。還有，他們一直記得四人曾為《世界的孩子們》（The Family of Children）這本攝影集深受感動。此外，影響他們最深的樂團之一，來自愛爾蘭的 U2，其專輯封面圖多是純真少年模樣，像是 U2 的首張專輯《Boy》，封面是可愛男孩的面容，第三張專輯《WAR》也是以男孩的正面照作為設計概念，所以 Mr.Children 四名團員覺得「Children」這詞對他們來說，無疑是一種命中注定。

再者，之所以加上「Mr.」，有著這般意圖。

「希望能用『Mr.』與『Children』這兩個意思完全相反的組合，表達我們想要創作『不拘泥於形式』、『無法歸類』，能夠留存在從大人到小孩，許許多多人心中的音樂。」（櫻井）

這團名確實有著無法以一種情感道盡的獨特韻味，且對於當時的音樂界，尤其是今後想走搖滾樂路線的音樂人來說，無疑是令人耳目一新的詞。

畢竟組團玩搖滾樂一事，本來就是一種延長青春期叛逆、衝動的行為，所以用「Children」作為團名，可說是相當出奇的發想；但如同前述，這詞對他們來

說，說得誇張一點，就是一種啟示。

其實，也可說是用刪除法發想出團名，因為包括他們在內，「當時不少樂團名都是『The ○○○○』，所以想說沒用『The』的團名也不錯。」（中川）。

說得更具體一點，Mr.Children 這團名的獨特韻味，讓人難以想像究竟是哪一種音樂性的同時，也象徵將來有各種可能性。

四人在位於澀谷的道玄坂，名為「澀谷 La.mama」Live House 表演時，算是終於站穩腳步。這是一間自一九八二年開業以來，依舊屹立不搖的老店。晉級決賽卻無緣摘下任何獎項的他們，拿著自行錄製的錄音帶，向店家交涉，獲得演出機會。四人早就有在 Live House 演出的經驗，最初是一九八八年四月，在吉祥寺「Silver Elephant」表演，因而結識鈴木，樂團除了增添一員大將之外，也曾在西荻窪的「WATTS」表演。

在吉祥寺與西荻窪的 Live House 演出，充其量只是業餘樂團展現平日練習成果，「澀谷 La.mama」可就不一樣了。這裡是一處以成為專業樂團為目標，競

爭激烈的戰場。

這間店的經營機制是讓沒有知名度的樂團參與白天的「甄選現場演出」，磨練實力，並與其他演出者較勁；彼此切磋琢磨；若能在白天場的演出博得好評，便有機會參與所謂的「黃金時段」晚場演出。那時能在 Live House 表演的多是上過人氣綜藝節目《三宅裕司的潮團天國》，知名度頗高的樂團，所以四人每天都以有朝一日能與這些人共演為目標，汲取各種經驗。

於是，從起初約莫三十位歌迷，後來一直不斷增加。當然，他們打從一開始就知道音樂不能當飯吃，所以四人都是一邊打工，一邊玩團；不過，因為他們的老家都在東京，至少不必擔心生活無以為繼。

一九八九年八月，四人初次自製卡帶《Hello, I Love You》，成了他們的「初試啼聲之作」。當時，他們在平日練團的場地，也就是狛江的錄音室「GARAGE」錄製，然後以每張三百日圓價格販售給來看現場演出的觀眾。其實鈴木就在這間錄音室打工，因此店長通融他們於非營業時間在此練團，所以才會在這裡錄製處女作；但因為團員是用自家的卡式錄音機複製，可想而知，卡帶的

音質不是很好，可說是令人會心一笑的插曲。現在想想，卡帶還真是能夠輕而易舉複製的優秀音樂軟體。

販售卡帶的收入成了他們前往其他縣市演出時，支付車子油錢等活動資金，那時樂團的總務股長是田原。為了節省開銷，櫻井甚至覺得買自動販賣機的飲料很浪費，還自己帶水壺；相較之下，個性隨興的鈴木卻向櫻井借了一千日圓買罐裝咖啡。

Mr.Children 通常會配合演唱會推出新歌，當時的代表作就是〈湯姆索亞之詩〉，多是安排於演唱會最後才演唱，也是觀眾問卷調查中，深受歡迎的歌曲之一。這首歌強而有力地唱出抱持苦痛，奮力存活的人們，期許明日一定能活得更輕鬆的心聲。演奏風格亦屬樂團盛行時期的主流風格，特徵就是「讓人想不斷跳躍的節奏」，相較於現今一般日本流行歌曲，這首歌充滿瞬間得勝的緊張感，可說是速度感超越情感的歌曲吧！為何要說充滿瞬間得勝的緊張感呢？因為當時的搖滾樂多少受到龐克影響，而龐克精神崇尚的並非細水長流的沉穩，而是絢爛、

急促燃燒殆盡的美學。

雖然〈湯姆索亞之詩〉也有此特色，但從這首歌開始有了 Mr.Children 的特色，以及令人一聽便難以忘懷的旋律，吉他聲還滲入他們最敬愛的樂團 U2 的純粹真髓，而「湯姆索亞」就是站在舞台上的 Mr.Children 想要表達的精神。他們想和馬克‧吐溫（Mark Twain）筆下的湯姆一樣，總是面帶笑容與活力，為大家高歌。正因為創作這首歌的櫻井堅信音樂的力量，才能催生出這樣的作品。

那麼櫻井又是如何寫歌呢？尤其關於歌詞部分，究竟抱持什麼意識？其實影響他至深的是高中時看的某個電視節目，即 NHK 趣味講座《Best Sound》，首任主持人是難波弘之，櫻井看這節目的時候，主持人換成井上鑑。在 NHK 教育頻道中，鼓勵大家接觸搖滾樂的這節目顯得相當特別，每次都會邀請一位來賓聊彈吉他、打鼓等心得，傳授各種技巧給想組樂團的人。

其中有一週邀請「ECHOES」（一九八一年成軍，以辻仁成為首的日本搖滾樂團）的辻仁成分享作曲的實際經驗，十分有說服力，受到影響的櫻井有此感觸：「如果想將內心煩悶化為言語，不妨以有味道的東西為例，因為以身體實際

感受來描寫的東西比較容易傳達。」

事實上，他每天都隨身帶著筆記本，一旦有了能活用於歌詞的實際感受，便當場轉換成語言，記錄下來。

一九九〇年是他們更活躍的一年，不但年底的 Live House 表演吸引更多觀眾，沐浴在熱情加油聲中，十二月還實現首次單獨現場演出的夢想，還送每位觀眾一卷特製卡帶作為聖誕禮物。這時的他們愈來愈上軌道，周遭的人也紛紛建議他們乾脆發片出道，朝專業樂團之路挺進。

不過，四人對這件事相當慎重。儘管當時綜藝節目《三宅裕司的潮團天國》當紅，「步行者天國」蔚為社會現象，掀起一股樂團風潮。

「我總覺得趁勢推出的東西，只會隨著風潮退去而消失。」（櫻井）

「那時，我們既慎重又膽怯地窺伺社會動向。」（田原）

轉捩點是從一九九一年三月開始的三個月，為了檢討樂團現況，他們暫時停止活動。是什麼樣的起心動念讓他們做此決定呢？如同前述，他們在 Live House 的表演活動一直很順利。櫻井每次都會因應現場演出而創作新歌，創作意欲從未

間斷，也就沒有好好沉澱過。

其實問題就在於：「如何以樂團形式呈現櫻井寫的歌？」

「忽然發現我們一直以來似乎抱著『總之，這麼做就對了』的心態，直到有一天，突然覺得『這麼做好像不太對』，明顯感覺我們陷入窠臼。」（中川）

於是他們決定暫別音樂活動，各自努力打工。櫻井找到按時配送便當到市政府等公家機關，收入還算穩定的工作；中川在餐館打工，田原是錄影帶出租店店員，鈴木則是在提供練團場地的錄音室工作。他們利用空檔時間重新審視自我，期望以嶄新發想讓流行音樂的音樂性更上一層樓。

櫻井十分明白，當隻井底之蛙是不行的。好比爵士樂是什麼樣的音樂？求知若渴的櫻井買了新樂譜，想嘗試自己不知道的樂聲。於是，經過短暫各奔東西的日子後，他們重返「澀谷 La.mama」。

櫻井寫歌一事是 Mr.Children 的能量來源，這說法一點也不誇張。打從這時開始，他們就是百分之百的「樂曲主義」至上，所以要想打破窠臼，除了寫歌一

事找到新境地之外，別無他途；但這絕非易事，畢竟許多人在破殼之前，還是習慣既有模式；然而，櫻井有著將橢圓形變成正方形的無畏勇氣，他將從未體驗過的新風格帶進樂團。

這一年的三月，重返現場演出的他們推出的演出曲目，除了之後收錄於第一張專輯的〈就只是朋友〉、〈力〉之外，還有〈Do-Don-Pa〉這首原創新歌。

「就在我們力求突破時，櫻井也想端出不同於以往的東西，這首歌就是其中一首。」（田原）

「Do-Don-Pa」是流行於六〇年代，結合日本民謠與黑人靈魂樂的一種和風節奏流行歌曲。截然不同的新風格讓其他三人十分驚愕，除了打破常規之外，還有一種「我們到底該如何詮釋這種歌？」完全進入新天地的感覺。

終於，命運之日到來，Mr.Children 與知名唱片公司「TOY'S FACTORY Inc.」簽約。四人之所以選擇與「TOY'S FACTORY Inc.」合作，是因為負責人稻葉貢一是位具有先見之明、積極又很有企圖心的人。

稻葉是在新宿一間爵士樂喫茶店「DUG」，表明希望與他們合作的心意，既然不少經紀公司、唱片公司均向四人招手，為何決定選擇與這間唱片公司合作呢？

大多數向他們提出合作邀約的相關人士，都是給予「大眾接受度高」的評價，但這是針對暫停活動前的Mr.Children，並不看好變身後，重返舞台的他們，加上這時粉絲不斷減少，也是他們必須面對的一大現實問題。

然而，稻葉直覺蛻變後的他們更具發展性，遂提議攜手合作，碰巧時機也對。櫻井也對團員們表示：「應該不會再有比他更誠懇向我們招手的人，不如就這樣定下來吧。」其他三人領首同意。直到確定所屬經紀公司之前，Mr.Children的作品都是委託唱片公司處理，薪水也是由唱片公司支付。他們收到的第一份薪水，扣稅後一個人實領七萬七千七百七十七日圓。

即將正式出道之際，櫻井向稻葉提出一件重要的事：「能夠客觀打造Mr.Children的人，就是鍵盤手。」當時稻葉腦中浮現的人，就是小林武史。

於是，小林武史以鍵盤手兼製作人身分加入製作團隊，著手企劃 Mr.Children 的正式出道之路。

四人與小林的初次會面，是在澀谷青山學院大學附近的「K's Bar」。後來，櫻井敘述初見小林的印象：「總覺得他好像很不高興的樣子，不曉得在生什麼氣，眼神也很銳利。」

另一方面，小林回想初見時的情景，這麼說：「他們幾乎不講話，真是傷腦筋。」尤其是田原，始終沒正眼瞧過小林，其他團員也是天性怕生，加上小林在業界名聲響亮，也就讓櫻井他們更不知如何應對。田原之後也多次提到自己當初「沒正眼瞧過小林」一事，在此正確還原當時情形。

他們相約碰面那間店的入口處有一張大橢圓桌，一夥人就座。田原坐在離小林最遠的位子，當時店內流瀉的音樂頗大聲，田原幾乎聽不到小林在說什麼，所以他不是沒正眼瞧過小林，而是不曉得什麼時候要看向小林。

錄製第一張專輯時，對團員來說，成了一段沉鬱日子。打從組團那刻起，他

們就在自己的能力範圍內力求精進，追求原創歌曲，所以也是從這時開始回應外來的欲求。首先就是在小林家錄製試聽帶，這是一段對四人而言，時刻處於緊張狀態的日子。

他們早就從年紀相仿，早一步出道的音樂人口中聽聞，要在這業界生存絕非易事，不時都會遭遇幾近不合理的現實問題。

好比錄音這件事，當你無法回應製作人的要求，遲遲未能展現實力時，一旦有更厲害的音樂人現身，馬上就會取代你的位置；但小林不一樣，「*他始終不離不棄地配合演奏技巧還稱不上純熟的我們。*」（櫻井）。

那麼，小林又是如何面對這般狀況？他先想到的是，設法讓四人從壓力中釋放；雖說他們累積不少現場演出經驗，但專業錄製工作是另一種領域。

「一心想要提升自我水準的同時，或許也會讓他們忘了保持平常心，被雜念所困，忘了自在玩音樂的樂趣。」（小林）

因此，小林覺得與其一味苛求技巧，不如先解放團員的心。於是，大夥齊聚他家做的第一件事，並非就定位工作，而是開火鍋 Party，不斷與團員們交流。

「無論是櫻井、田原、中川，還是鈴木，都有自己的人格特質，最重要的是將各自優點展現於音樂，從中尋求平衡，表現出『樂團的優點』，所以當然需要一點時間先『了解』他們。」（小林）

完成的正式出道作，取了一個代表樂團有著無限可能性的專輯名稱《EVERY THING》，於一九九二年五月十日發行；雖說是一張收錄七首歌，介於迷你專輯與全專輯的作品，但對於新進樂團來說，這樣的歌曲數量剛剛好。

同年推出的第二張專輯《Kind of Love》，也是一張求取個人與樂團之間平衡點的作品。一般樂團的出道作都是集業餘時期的大成，但這張專輯不僅重新編製業餘時期的作品，也為專輯譜寫新歌。

櫻井的作曲風格經歷了幾個階段的變化，業餘時代的他多是取材生活周遭實際發生的事，但成為專業歌手後，開始意識到「故事」這元素，逐漸有了「以什麼來模擬？出場人物呢？」諸如此類的發想，這一點可說深受小林的啟發。小林要求出現在歌曲裡的人物必須要有更深層、更複雜的情感表現，遂成了櫻井寫歌

的一大課題。

「當時有時候會覺得這麼做是不是否定了 Mr.Children 一路走來的優點？

但製作第一張專輯時，我陷入瓶頸，非常煩惱，不曉得到底該如何創作下去。」

（櫻井）

視覺效果足以左右新進樂團給人的第一印象。「CONTEMPORARY PRODUC-TION」的信藤三雄以藝術總監身分，擔任 Mr.Children 專輯的視覺設計。曾為松任谷由實等知名歌手設計專輯的他，在設計封面這塊領域極負盛名，而指名信藤的人就是稻葉。

「我覺得藉由他的演繹，可以牽引出 Mr.Children 還未表現出來的本質吧！」（稻葉）

予人印象深刻的第一張專輯封面是稻葉帶著團員們，前往當時位於山手大道與駒沢大道十字路口附近的信藤事務所，透過一起商議出來的點子為藍本，再設計而出。封面照片中，團員們坐著的那張沙發是信藤事務所的私物，且照片裡的

對白框並非事後合成，而是用紙箱切割出來，和團員們一起入鏡的成品。對於初次體驗這般拍攝手法的他們來說，相當新鮮有趣，所以就算信藤提議：「坐在浴缸裡拍照吧！」團員們也會欣然照辦。

好比 Mr.Children 業餘時期使用的簡單手繪人臉標示，就是出自櫻井之手。

凡事都得靠自己搞定；但正式出道後，便不再是單打獨鬥的局面，而是與周遭各式各樣創作者，一步步打造樂團的實像。

試聽帶是在小林家錄製，正式錄製則是移師錄音室，對稻葉來說，是一處再熟悉不過的場所，因為他一手拉拔的「LAUGHIN' NOSE」、「JUN SKY WALKER(S)」等樂團都使用過這間「POWER HOUSE」錄音室。從京王井之頭線的永福町車站南口，沿著電車路線朝西永福車站方向步行，途中先左轉再右轉就能看到這間錄音室。周遭是典型住宅區，錄音室就隱沒在這般閒靜風景中。Mr.Children 的出道曲〈有你的夏天〉也是在這裡錄製。地下室是用於各種樂器的錄製，一樓是用餐、休息的地方，二樓則是用於人聲錄製、混音後製等。

當時參與製作的相關人士，之後也負責 Mr.Children 的許多作品，譬如技術

人員今井邦彥便是其中一位。他回想當初錄音過程，感想就是「好像不斷練習投接球」。為了達到他們理想中的演奏品質，只有練習一途，所以出了錄音室的四人還是各自帶著回家作業練習，準備下一次的錄製。

今井覺得他們的優點就是非常積極、率真，四人也向他請教許多問題，像是成為專業音樂人應有的基本認知等。今井非但不認為他們很難搞，反而覺得四人上進又認真。

〈有你的夏天〉這首歌原本收錄於專輯《EVERYTHING》中，八月二十一日以單曲形式推出。這首歌描寫的海邊是櫻井從小就很熟悉的山形湯野濱景色，此處以溫泉聞名，每逢夏季度假時節就會湧進大批人潮；但東北的夏天去得快，湯野濱的海水浴場熱鬧景象到盂蘭盆節便劃下句點，畢竟海水一變冷，海邊人影稀疏，店家也紛紛歇業。

有別於湯野濱，若是神奈川湘南海邊一帶，暑假期間始終是全家出遊的熱鬧景象。利用暑假來山形度假的櫻井，盂蘭盆節過後依然留在此處。

「明明前幾天還很熱鬧，一回神才發現大家都離開了。那時感受到的寂寥、海邊景色一直留在心裡。有時會突然打開記憶之門，掏出一些回憶。」（櫻井）

櫻井這番話讓人想再聽聽〈有你的夏天〉這首歌，那令人印象深刻的滑音吉他聲，有如追逐著匆匆離去的夏天。明明是讓人「像長頸鹿般伸長脖子」一心企盼的夏天，卻是如此短暫，這樣的歌詞表現讓人格外感受到難以言喻的無奈。

出道單曲成了大阪廣播電台「FM 802」頻繁播放的一首歌曲，Mr.Children 亦受到注目；雖然不到爆紅程度，卻讓世人見識到他們的出眾才華，得到相當豐碩的成果。某天，鈴木不經意地打開房間裡的收音機，驚覺從喇叭流瀉出來的是他們的歌曲，霎時嚇得連啃到一半的烤玉米都掉在膝上。

「雖然膝蓋被燙到，卻好開心。」（鈴木）

雖然這首歌是他們業餘時期就有表演的歌曲，但加上鋼琴與弦樂器的配置，竟然成了完成度如此高的作品。外出時不能再像以前那樣隨便穿，有時也得稍微「盛裝打扮」才行，這是身為專業人士的認知，也是稻葉、小林與今井教導他們的事。

1993-1994

innocent world

innocent world

背對著黃昏的街道，內心掠過相擁的那一刻

輕率說出口的話，有時會傷人，於是你已不在我身邊

倒映在窗子上的是哀憐的自己，這時卻又有點可愛

Ah 我就繼續做我自己，抱持不會動搖的夢想

不管走到哪裡都要繼續前行，可以吧？

mr.myself

無論何時，始終在我心裡縈繞的旋律

輕輕的、緩緩的，傳達著心意

在登上陽光遍灑的坡道之前

若能在何處重逢就好了 innocent world

近來連晚餐的話題也被工作污染了

要是從各種角度看待事物，只怕會迷失自我

在複雜人際關係中，總是強迫自己配合別人

Ah 你就在你那平靜生活中

有時隨風飄搖，不也很好嗎？

Oh miss yourself

鬱悶的六月雨水打在身上

想著那充滿愛的季節，高歌吧！

讓我看看你那無意間遺忘的笑容

將紛亂思緒拋向彩虹的彼端

在不斷變遷的街角，催生夢想的碎片
Oh 現在也是如此
我依舊做我自己，在心裡點燃微弱的光
打算明日也繼續前行，不錯吧？
mr.myself

無論何時，始終在我心裡縈繞的旋律
如此無奈、溫柔，心痛啊
在登上陽光遍灑的坡道之前
若能在何處重逢就好了
到時，向著彩虹的彼端微笑吧！innocent world
永無止境地延續著 innocent world

Mr.Children繼〈有你的夏天〉之後，又順勢推出〈想擁抱你〉、〈Replay〉等單曲。這時期的櫻井有著「成為當紅樂團」如此明確的野心。

「最有效的方法就是商業合作。這對於拓展我們的音樂性來說，也是很重要的事。」（櫻井）

於是，他們與「JUN SKY WALKER(S)」（一九八八年成軍的日本流行樂團）的寺岡呼人合作，收錄於專輯《Kind of Love》的〈若能變成星星〉，這首歌就是朝「商業合作」邁進的暖身之舉；而且這首歌當初是以「要是被選為JR東海廣告歌，就太好了」這個假設性目標而創作的作品。那時的JR東海廣告催生無數首暢銷歌曲，可惜〈若能變成星星〉沒受到青睞，但抱持這想法而創作的歌曲讓他們接觸到一種新風格，也與「拓展音樂性」一事有所連結。

尤其是廣告形式的商業合作，往往在電視上播出只有短短十五秒，加上競爭者眾，如何受到廣告商青睞進而雀屏中選，可是一大考驗。

「雖然只有短短十幾秒，但要如何創作出令人印象深刻的旋律呢？對我來說，非但不是痛苦的作業，反而樂在其中。」（櫻井）

一九九三年七月推出的〈Replay〉，讓他們獲得第一次商業合作機會。這首歌成為街頭巷尾頻繁播放的「固力果Pocky」廣告歌，也是唱片公司工作人員們努力讓Mr.Children冒出頭的成果。

他們的知名度因為這首歌瞬間飆升，顯然世人注意到櫻井非凡的作曲功力。

好比這首歌的副歌歌詞描寫兩人現在的心情，然後以A me-ro、B me-ro[1]回溯時光（編按：關於me-ro，皆是指樂曲中的段落，詳細說明請參考本頁末的譯註，本書為尊重作者原意及方便讀者閱讀，皆使用英文）、「Replay」著，可說是十分出色的架構。這首歌在暢銷榜上的最高名次是第十九名，繳出八萬八千三百三十張銷量的佳績，但是離所謂的「當紅樂團」還有好長一段路要走。

那麼，當時真正的「當紅樂團」又是如何呢？那就是擁有百萬金曲。沒錯，就是銷量突破百萬張。

1 譯註：me-ro是日文的メロ，即旋律（melody）的縮寫，而A me-ro、B me-ro及C me-ro皆是代表編曲中的段落，依序分別是主歌、副歌前段（亦稱導歌）及副歌。

Mr.Children 不久便成為擁有百萬金曲的當紅樂團，同年十一月推出的

〈CROSS ROAD〉讓他們初嘗爆紅滋味。這首歌的銷量有個特色，那就是雖然最

高只登上暢銷榜第六名，卻長踞榜上，發行後第二十二週締造百萬佳績。這情形

與其說是搖滾樂、流行歌曲的熱銷態勢，更像是演歌才會有的銷售奇蹟。

這首歌是同年十月到十二月播放的連續劇《同窗會》主題曲。這齣劇的編劇

是井澤滿，對於觀眾年齡層較廣的晚間十點時段來說，劇情相當創新大膽，甚至

觸及同性戀，畢竟當時是連 LGBT 這詞都還沒出現的時代。因著這般話題性，後

半段收視率不斷創新高，最後一集的收視率甚至超過百分之二十。拜連續劇火紅

之賜，〈CROSS ROAD〉這首歌備受注目，這是不爭的事實；然而隨著連續劇於

年底完美收官後，這首歌在新的一年依舊人氣不墜，如同前述，始終盤踞排行榜

前幾名，逐漸滲透日本各地。

這首作品誕生於連續劇即將開播之際。他們前往山中湖畔的「Sound

Village」集訓，因為來到這裡，就能遠離都市的喧囂與瑣事，專注創作音樂。周

遭沒有其他設施，只有一間開車約十分鐘可達的超商，設施裡有個小型表演廳，

還有住宿設施、餐廳等，不少音樂界人士都來過這裡。

一九九三年秋天，力求精進的他們利用演唱會空檔時間，又來到這裡過著沉浸於音樂的日子。這裡有一棟粉紅色山中小屋風格的排練室，四人多是窩在此處。為何這棟建築物是粉紅色呢？據說是因為六〇年代「The Band」（一九六七年至一九七六年活躍於美國的搖滾樂團）曾住宿於紐約郊外的「Big Pink」，巴布・狄倫也造訪過該處，所以「Sound Village」才模仿 Big Pink，蓋了這棟小屋。

櫻井窩在這間排練室作曲。眼看連續劇《同窗會》開播在即，又是這齣劇的主題曲，手邊卻只有第一集的腳本可供參考，種種因素促使櫻井十分焦慮。

「能不能從天而降什麼靈感，讓我趕快完成試聽帶啊！」他這麼大喊。

「總算做出百萬金曲啦！」若是沒什麼資歷的人說這種話，恐怕聽來只是空話吧！但對於他來說，藉著〈有你的夏天〉、〈想擁抱你〉、〈Replay〉等歌曲，有著一步步「捉住世人口味的」實感，所以無論是團員還是工作人員，都覺得這句話很有說服力。不過，櫻井真的說過這句話嗎？還是純粹只是傳聞呢……

「我不記得櫻井說過這句話。不過，自從推出《Kind of Love》，大家聚在一起喝幾杯時，那傢伙就常說：『我一定要做出暢銷百萬張的歌！』事實上他們也逐漸朝這目標邁進……。這首歌無論是原曲、編曲，還是歌聲都很讚。我想，就是將長久以來累積的各種想法淬鍊成形，然後完美呈現吧！」（鈴木）

如此孕育出來的〈CROSS ROAD〉，是首什麼樣的作品呢？從〈Replay〉開始，櫻井製作試聽帶的方法更嚴謹，編曲時仔細思考每個音如何呈現，期許自己的創作無論是誰、任何時候聽都覺得很有魅力，製作〈CROSS ROAD〉這首歌時也一樣。

其實試聽帶階段與我們熟悉的這首曲子略有不同，因為尚未加入弦樂與合唱；不過，一如「有如寒冬綻放的向日葵」這句歌詞的旋律是「Do、Si、La、So、Fa」般，彷彿在練習基本音階似的加入副旋律，這點子則是製作試聽帶階段時就有的想法。

「像是 B me-ro 的對旋律，以大調展開的前奏，都是製作試聽帶時就成形了。至於樂器部分，則是加入十二弦吉他與風琴。」（櫻井）

關於歌詞方面，「就算充滿煩惱與迷惘，最後還是有著希望，我是抱著這樣的感覺寫歌詞，但那時因為只看了第一集的腳本，完全無法想像那齣連續劇的劇情會是那樣地開展。」（櫻井）

試聽帶總算交到小林手上，完成〈CROSS ROAD〉。這首歌經由他的製作，呈現什麼變化呢？

「周遭人對我們做的試聽帶給予很高評價，我也頗自我滿足；但小林先生更屬害，不但完全了解了那齣連續劇具有的衝擊話題性，也重整了前奏部分。對於那齣連續劇來說，他的詮釋才是正確的。」（櫻井）

Mr.Children 成功地以這首曲子初嘗爆紅滋味。

「一下子還不覺得我們紅了。雖然周遭人都說這首歌很不錯，讓我們多少有些『實感』，但其實一直都搞不清楚什麼是世人認為的『爆紅』。」（櫻井）

開始從事音樂創作時的櫻井總覺得只要做出百萬暢銷金曲，這輩子就不用愁了。但實際體驗到這種滋味，才知道世上沒這麼好的事；不過一旦往上提升，就各種意思來說，這番佳績就能成為日後的養分。當然，也會恐懼搞不好不久便聲

勢下跌。

然而不管做任何事，這樂團有三件事絕對不會忘記，或許這就是他們之所以爆紅的理由。

首先就是「關注時代動向」，第二是「具有藝術性」，這個絕對不能忘，還有就是「不放棄兼具流行性」；雖然「藝術性」與「流行性」乍看是意思相反的兩個詞彙，但正因為如此，才能催生日後 Mr.Children 在音樂上的多元性，也成了鞭策他們前進的能量。

又過了一年，一九九四年二月十五日，四人與小林現身西新宿希爾頓飯店的房間。長期租借相鄰的兩間套房，他們在這裡一起構思創作及錄音。後來這段時間被稱為「希爾頓錄音」，提議這麼做的人是小林，也是他出面和飯店交涉。

「一起初飯店方面覺得這提議很怪，畢竟從來沒有客人提出這樣的要求，不過因為我和桑田佳佑先生共事，也算小有名氣，所以好好說明後就順利談妥了。」

（小林）

說到一流飯店的套房，或許會覺得這麼做有點奢侈；但這時期隨便一間位於精華地段的錄音室，租借一小時甚至得花上幾十萬。因為音樂界發展蓬勃，連帶錄音室的租金也非常強硬。相較於此，雖說是飯店高級套房，但租金少一個零，便宜多了。

之所以能在飯店房間錄音，全拜器材日新月異之賜。隨著錄音工程數位化，不必再仰賴錄音室的大型卡帶錄音機器，只要有方便搬運的數位錄音設備，一切就能搞定。此外，小林對於平常身處的錄音環境有所疑問。專業錄音室的牆上一定會裝設巨型擴音器，在音量轟隆的情況下，一邊觀看機器螢幕，一邊確認各種細節是再平常不過的事。

「但仔細想想，粉絲們平常並不是這樣聽音樂，音量也不可能開得這麼大，而且就算是音樂專業人士，也會用簡單的裝置聽音樂。既然如此，如果在接近粉絲們平常聽音樂的環境中錄製，又會呈現什麼效果呢？所以我提議在飯店房間錄音，實踐這想法。」（小林）

畢竟飯店還有其他住宿客人，即使控制音量，還是有可能打擾到隔壁房間；

關於這一點，數位錄音就是有其強項。好比電吉他、貝斯等透過擴音器的超大樂聲，若是用這套數位錄音系統，便能將音量控制在極小聲，直接連結錄音機器，完全不影響錄音品質。不過，鼓聲可就另當別論了，還是必須在錄音室錄製。

另一個必須注意的地方就是人聲部分，要是在飯店房間高歌，肯定會傳到其他住宿客人的耳裡。這時，必須在不損壞房間備品的情況下，試著解決這個問題。高級套房通常分為寢室與客廳，所以將麥克風置於寢室，然後將床墊立於與隔壁房間相鄰的隔間牆，藉以達到隔音、吸音效果。

其實早在小林家時，他們就採取如此具有個人風格的錄音方式。四人出道後，曾在小林的房間進行前置作業（假錄音），但這麼做果然引發麻煩；因為每當櫻井高聲嘶吼，聲音往往大到擾鄰。事實上，之所以會有「希爾頓錄音」，也是因為顧慮到噪音問題而發想出來的方法。後來這裡不單是錄音的地方，也逐漸成了進行各種會議的辦公室。經紀公司與唱片公司人員頻繁出入，帶來新的商業合作機會。

運動飲料「動元素」的廣告歌，這首家喻戶曉的單曲〈innocent world〉，

也是催生於此。

這首廣告歌合作案談妥四天後，構思出全曲風貌的櫻井前往飯店房間。這時，不光是 A me-ro、B me-ro，甚至連 C me-ro 都寫好了。不過，為了提升 B me-ro 到 C me-ro 的完成度，櫻井獨自抱著吉他，窩在房間裡彈奏，然後到開會用的客廳，讓小林驗收成果。

這時期的歌曲，尤其是樂團合奏部分帶著濃厚的小林色彩，像是進入副歌之前，那句旋律彷彿瞬間伸縮似的「mr. myself」，以及第二次副歌後，從貝斯 SOLO 發展到 B me-ro 那句「在不斷變遷的街角」，還有前奏的旋律切換成小調時，那承載著哀愁餘韻的收尾，都是出自小林的建議。小林當時非常喜歡「UNICORN」（奧田民生、川西幸一等人組成，一九八六年出道的日本流行樂團）的〈美好日子〉，所以他製作〈innocent world〉時，或許受到這首歌的影響吧！

此外，作詞方面遇到瓶頸。櫻井最初寫的版本是因襲〈Replay〉的世界觀，並觸及性愛，以深沉手法描寫愛情真實面。對於櫻井來說，這是一首感受身為創

作歌手的自己，有著顯著成長的自信之作，但小林卻給了這樣的建議：「櫻井的內心世界，包括滑稽部分，只有你自己才寫得出來。正因為如此，要是不能寫出讓自己和世人都有所共鳴的歌詞，不就失去意義嗎？」

小林為何這麼說呢？

「我們在飯店房間進行錄音的同時，唱片公司人員就在一旁和廣告公司的人開會，所以聽得到他們談些什麼，也許小林先生看穿我在這樣的環境下，愈來愈想配合商業步調，覺得必須讓我從這樣的環境中解放吧！我現在高唱的不就是在傳達這樣的想法嗎……」（櫻井）

於是，櫻井那天提早收工離開。他搭電梯來到地下停車場，準備返家。坐上車的他將卡帶放入車內音響，握著方向盤。卡帶裡存錄的是還沒加入歌聲，目前正在製作的新歌。轟隆引擎聲充斥車內，卡帶開始播放，車子逐漸駛離新宿副都心，從青梅街道行至環七，右轉再直行。

車子行至環七與早稻田大道的十字路口，快到大和陸橋，也就是高圓寺一

帶；就在這時，腦中突然閃現什麼的櫻井趕緊路邊停車。只見他從包包掏出筆記本，寫下腦中浮現的各種想法，隨口吐出一句：「有點累了。」他將當下如同被檜鈴重壓的心境也毫不掩飾地寫下來。這些字句當然不是為了從卡帶流瀉出來的新歌而譜的詞，純粹只是他出於真心的「喃喃自語」。櫻井就這樣一直寫，毫不隱藏地寫下心情。

車子再次疾駛，方向盤往左切，周遭景色忽變。腦中再次閃現靈感的櫻井又路邊停車，振筆疾書。回到家的他翻開筆記本一看，赫然發現上頭留下「可以作為歌詞的東西」。明明只是坦率寫出的心情，不知不覺卻帶了點詩意。實際哼唱後，改了幾處不太契合的地方，完成讓小林和團員一致認同的歌詞，「我就繼續做我自己」、抱持不會動搖的夢想」、「無論何時，始終在我心裡縈繞的旋律」催生了這樣的表現。當然也有赤裸裸描寫在工作與日常生活夾縫中，掙扎不已的自我心境，可說是大幅超越櫻井之前的創作範疇。

「畢竟是廣告歌，像這樣寫些個人心情，真的沒問題嗎？」櫻井看著筆記本上的詞句，煩惱不已地說。

結果隔天他帶著寫好的歌詞前往希爾頓，卻得到團員和小林先生的盛讚。一直以來，櫻井的歌詞多是以情歌為題材，這次的風格明顯不同。

「我記得初見這首歌的歌詞時，還很驚訝地想說：『他怎麼突然寫出自己的心聲啊？』」（中川）

這是身為 Mr.Children 一員才能說的話吧！因為最能直接感受到櫻井的歌詞是虛構還是現實的差異，就是最親近的團員們。

三月三日、四日，一行人於四谷的「Free Studio」錄製旋律部分，無奈不久便傳來正在進行中的「動元素」廣告歌合作案觸礁的消息。因為客戶也很中意這首曲子，所以大家得知消息後，難掩失落。其實合作案之所以遭遇阻礙，似乎是來自「政治方面的問題」，畢竟這麼大的商業合作案難免有利益衝突；但團員們還是輕鬆看待這件事，因為堅信新歌能為 Mr.Children「開拓新境地」，所以就算商業合作案吹，這首歌已然成為一筆莫大資產。

幸虧後來事態好轉，這首歌順利成為運動飲料的廣告歌。

打開電視，映入眼簾的是穿著直排輪，盡情奔馳的女孩，配上「無論何時，

始終在我心裡縈繞的旋律」的動人歌聲。

三月六日，在築地的「Free Studio」錄製主唱部分，結果一唱，才發現 Key 太高。作曲家櫻井與主唱櫻井貌似一心同體，其實不然。作曲家的熱情愈是高漲，愈是考驗主唱的唱功。冷靜想想，這首歌有其困難之處，好比以天生嗓音高唱副歌這句「若能在何處重逢就好了」的「重逢」，標記成 hiB，相當於八度音的「Si」，對於一般成年男子的嗓音來說，算是非常困難的音域。

而且不只要將「逢」這個字唱出完美的「Si」，還必須順暢呈現「若能在何處重逢就好了」這句歌詞的抑揚頓挫。櫻井試了好幾次，一邊開嗓，一邊思索該如何分配體力，唱好這首歌；總算皇天不負苦心人，圓滿錄製完成。

其實這首歌原本想取名為「innocent blue」，直到即將完成之前，還是以這歌名來製作，但總覺得這歌名不夠深入人心，缺少了點什麼。最後依小林的建議，將「blue」改成「world」，這兩個詞的意思可說大相逕庭；但遇到這種情形時，比起詞彙的意思，語感和口氣更重要，只要實際唱一下就知道了。高唱

「innocent blue」時，嘴巴勢必縮起來；但高唱「innocent world」時，歌聲自然變得嘹亮，這也是寫歌的趣味點之一。

那麼，如果當初決定歌名是「innocent blue」，又會如何呢？也許會暢銷，也可能完全紅不起來，無法論斷。總之，世上只存在著一首 Mr.Children 的〈innocent world〉。

這首歌於六月以單曲形式推出，並收錄於九月發行的第四張專輯《Atomic Heart》。這張專輯的一大亮點就是收錄了〈CROSS ROAD〉與〈innocent world〉這兩首暢銷曲，成了專輯成功商業化的保證，也因為有此成功，才讓他們更有本錢做些不同的嘗試。這番改變帶來的活力，促使他們不斷求新，而且不是在同一處圓圈裡開拓別的領域，而是拉長圓圈的直徑。

愛爾蘭搖滾團體「U2」成了 Mr.Children 團員們在此時期的最愛，除了音樂、舞台演出風格深受「U2」影響之外，心靈方面亦然。

「藉著改變，讓我們擁有汲取更多東西的能力。」（櫻井）

「U2」儼然是他們的憧憬與精神標竿。

「內心湧現想將 Mr.Children 變成『巨大怪獸』的欲望。」（櫻井）。

「Atomic Heart」是錄製到一半時，櫻井腦子裡突然迸出來的詞。

「我發現自己寫這張專輯的歌詞時，居然會抱著比較科學性的想法。好比寫『無奈』這般心情，要是在之前，就會理所當然地描寫人的情感，但這次會用顯微鏡先窺看一下才寫。」（櫻井）

這張專輯創下暢銷三百五十萬張的輝煌紀錄，媒體界甚至出現「Misuchiru 現象」[2] 這詞，他們成了時代寵兒。這一切無疑是不斷汲取各種新知，力求改變的他們讓自己巨大化的結果。

火力全開的他們繼續發光發熱，發行《Atomic Heart》一事，只是展現部分實力。這是發生在《Atomic Heart》發行約莫一個月前的事。

他們為了參與演出翌日舉行的「Sound Breeze 94」，於前一天投宿於「名古

2 譯註：Mr.Children 的日文為ミスター　チルドレン，取前兩個日文字即可拼成「ミスナル」這個通稱，唸法為 Misuchiru。文中的「Misuchiru 現象」指的便是人們狂熱於 Mr.Children 的情況。

屋 Hotel Leopalace」。眾人在飯店房間花了三小時，完成讓「Misuchiru 現象」

燒得更猛烈的歌曲〈Tomorrow never knows〉。

這麼寫，或許會讓大家覺得他們始終保持絕佳狀態，一帆風順，但其實他們為了行程緊湊的巡迴演出，可說耗盡心力。以那年的夏天來說，七月十七日於沖繩、二十四日於大阪、三十日於北海道、八月六日於富士急樂園舉行演唱會，而且都是天候熾熱的戶外演出。尤其是櫻井，幾近身心俱疲狀態。三十日的北海道演唱會上，感冒的他更是發不出自己想要的嗓音。

參與這場活動演出的都是同世代歌手、樂團，任誰都會萌生較勁心態，想在舞台上展現自己最好的一面，無奈櫻井的喉嚨狀況不太好。

但這時的櫻井這麼想，既然喉嚨狀況不如己意，那就用其他東西設法扳回一城吧！於是，站在舞台上的櫻井盡己所能地高歌，身體擺動得比平常更激烈，舞台魅力風靡全場。演出完畢後，儘管他的內心還是有些懊惱，「現在的我更有抓緊每一瞬間，感受到自己『在唱 LIVE』的實感。」（櫻井）

這是一段艱難卻很有收穫的體驗。當一切總算告一段落後，理應好好休息，

沒想到卻從櫻井口中聽聞這番話。

「總算做完必須做的事，當然是該解放、鬆一口氣……但我覺得正因為處於身心緊繃狀態，反而能催生什麼。」（櫻井）

這番話不知不覺成了他的一貫主張，八月七日的晚上也是如此。

Mr.Children 不斷累積實力，大環境也愈來愈好，連帶的商業合作機會也增多（可想而知，為了回應合作對象的期待，壓力勢必倍增）。

此時的他們又得到一個絕佳的商業合作機會，那就是日劇《青春無悔》的主題曲。萩原聖人與木村拓哉主演的這齣連續劇，描寫一群二十出頭的年輕人各懷傷痛，面對殘酷現實，在人生路上奮力打拚的群像劇。

櫻井依據劇情內容，立刻譜寫作品，再請小林試聽。這是一首大調情歌，暫時以英文歌詞高唱的旋律也大致完成。

小林聽過之後，提出這樣的要求：「我覺得寫出解放內心的傷痛，因此找到出口的感覺更好。」於是，櫻井又回到自己的房間重新思索。小林很在意試聽帶

裡的某個部分，那就是有一句英文歌詞「time after time」，讓他聯想到辛蒂・羅波（Cyndi Lauper，活躍於八〇年代的美國女歌手）的經典歌曲〈Time After Time〉。

其實櫻井對於這首新歌，有個自己遲遲無法決定的部分，所以他想聽聽小林的意見，但他知道小林肯定不會給他什麼明確答案。

「其實，那時我真的很煩惱這首歌到底要寫成大調還是小調。」（櫻井）

就在那時，櫻井突然想起布魯斯・史普林斯汀（Bruce Frederick Joseph Springsteen，從七〇年代活躍至今的美國搖滾歌手）的〈Because the night〉。

「如果能將史普林斯汀的世界觀消化成自己的東西，或許就能表現出主角的生存之道。」（櫻井）

倘若真能如此，他覺得就算不刻意契合連續劇，也能自然催生出契合的曲子。

櫻井就這樣窩在自己的房間大概三十分鐘，不，可能更短。他利用這段時間快、狠、準地修改了 A me-ro、B me-ro，甚至副歌。不過，因為他的房間沒有

可以錄下音源的器材，所以如何記下腦中浮現的想法是個問題，碰巧房裡有台手持攝影機。於是，他固定好攝影機的擺放位置，只拍攝彈奏吉他的雙手，就這樣記錄創作過程。不久，他來到小林的房間，請他聽聽這段錄音。

小林對於櫻井的專注力甚感驚訝，心想：「這已經近乎完美了，不是嗎？」

於是，他建議櫻井不妨從方才讓他聯想到〈Time After Time〉這首歌的氛圍延伸，也針對前奏部分給予意見，就這麼完成一首層次豐富的作品。

小林建議的前奏是像慢版的巴洛克音樂，有種祈願什麼似的感覺，由此逐漸擴展成民謠風格的 A 旋律，不疾不徐，牢牢攫住聽者的心。至於副歌部分，則是營造一股坦率接受事物的氛圍，讓聽者有一種坦然接受迷惘困惑日子的同時，也擁有不停邁步向前的勇氣。這段副歌可說是櫻井受到〈Because the night〉的激發而展現出來的成果。

「好比『向著無盡』這句歌詞酷似史普林斯汀的這句『Because the～』，還有那種像是被什麼牽引，逐漸捲走的感覺，也有參考那首歌的和弦。」（櫻井）

不知不覺間，小林與櫻井的溝通變得很順暢，彼此的表情像是捕獲大魚般欣

喜。忽然抬眼一望，從飯店窗戶可以望見燈光照耀下的名古屋城，而剛剛才完成的歌曲暫名為「金之鯱」。

因為催生了一首絕對會暢銷的歌曲，所以暫名「金之鯱」；不過，這個「暫定歌名」也確實發揮頗大效用，乍見這歌名挺惡搞，沒想到後來還真好用，因為櫻井譜寫歌詞時，要是用有點像樣的詞當暫定歌名，反而會因此受限，較難發揮想像力。

返回東京後，櫻井開始譜寫歌詞。因為是為連續劇《青春無悔》創作的主題曲，所以起初還想說歌名就叫「架起通往明日的橋」。

「我想描寫從少年成為青年時，那種酸甜苦澀的心情。」（櫻井）

「繼續這場不算勝利也沒有失敗，孤獨的長跑。」這句歌詞是他在石神井公園慢跑時突然想到的。

九月開始進行巡迴演出的彩排，地點就在東京新大久保的「ON AIR STUDIO」。

櫻井都是從家裡騎自行車到錄音室，為即將來臨的巡迴演出鍛鍊體力。

此外，「為了比現在更向前邁進，逃避爭鬥是行不通的。」這句歌詞則是櫻井騎自行車時發想到的。寫好歌詞後，聽取小林的感想，然後再次審視完成的東西，再行增補，所以像是「就算有點不切實際也沒關係」、「描繪夢想吧」等歌詞都是後來添綴。包括演奏部分，這首歌於九月中旬完成，於青山的「VICTOR STUDIO」錄製樂團演奏部分。

十一月上旬，配合〈Tomorrow never knows〉發行，電視廣告片開始播放，這可是一部到澳洲「大洋路」出外景的大手筆製作。雖說當時正值日本音樂界榮景，但這支ＭＶ堪稱是日本音樂史上大格局的作品之一；仿效知名電影《巔峰戰士》的直升機拍攝手法，拍攝出氣勢非凡的影像。

站在懸崖峭壁上的櫻井張開雙手，高唱「向著無盡黑暗的彼端，伸出雙手吧」發散出強大氣場，令人不禁感受到 Mr.Children 的彼端已經毫無障壁吧！

然而，這時的他們尚未察覺到「繼續這場不算勝利也沒有失敗，孤獨的長跑」這句歌詞的真義。

1995-1996

無名之詩

無名之詩

哪怕是一點點髒東西

我會為你一點也不剩地全都吃掉

Oh darlin 你是誰

緊握著真實

倘若你對我有所質疑

就來割斷我的喉嚨吧

Oh darlin 我是笨蛋

給你那個最重要的東西

佇立在令人煩躁不已的街道上

似乎就連情感也快無法保持真實

在如此不協調的生活中

有時會變得情緒不穩，是吧？

但是，darlin 一起煩惱吧

我願為你奉獻此生

無法順從心意而活的脆弱

怨天尤人的度日

在不知不覺中築起的自我牢籠中掙扎

就連我也是如此

即便擁有知心朋友

孤獨夜晚依舊到來

Oh darlin 這個阻礙

肯定不會消失吧

縱然過盡千帆

總算察覺自己找到不能失去的東西

你那滑稽模樣

讓我的心變得溫柔

Oh darlin 夢中的故事

見面時說給我聽吧

愛並非奪取 也不是施捨

而是一回神 才發現它的存在

一邊迎著拂過街道的風 一邊歌唱

拋掉莫名其妙的自尊就行了

一切由此開始吧

絕望 失望（Ｄｏｗｎ）

你在愁悶什麼呢？

愛 自由 希望 夢（勇氣）

看看你的腳下 肯定有轉機啊

墜入這般順其自然的戀情

就算有時傷害到別人

也不再是為此心痛的時候

為別人著想 反而受傷

刺痛著自己的內心

但是

祈願能夠心之所向的活下去

人總是不斷受傷

在不知不覺中築起的自我牢籠中掙扎

任誰都有苦悶的時候

我也一樣

總是很難表達

愛情這般無形的東西

所以 darlin

永遠為你獻上這首「無名之詩」

一九九五年十月，櫻井在新宿的希爾頓飯店待了約一個月，專注創作了二十首歌。催生出日後以生命力為訴求的《深海》，以及導入最新數位錄音技術的《BOLERO》這兩張專輯。

這時期的前置作業不只發想旋律與歌詞，也會同時思考如何編曲；因此，只要聽聽這時期創作的歌曲，尤其是器樂方面的編排就能感受到這一點。他們計畫推出兩張風格迥異的專輯，而最初成形的新歌就是〈無名之詩〉。

此外，這時期的 Mr.Children 對外也累積不少演出經驗，參與在台灣、香港等地舉辦的 AAA（Act Against AIDS）活動，櫻井與桑田佳佑合唱〈奇蹟的地球〉。

那麼，在海外的演出經驗帶給他們什麼影響呢？與其說深受刺激，因此改變，不如說完全相反。

「讓我強烈感受到『活著』這件事的核心，不會因為在哪裡生活而有所改變。喜歡一個人、珍愛家人這件事，『不管是哪個國家的人，都是一樣的吧！』」（櫻井）

新的一年到來。Mr.Children 該如何充實度過一九九六年呢？小林事先給了團員們這樣的提議。

「我覺得從〈Tomorrow never knows〉到〈everybody-goes-飛踢失序的現代〉，的確表現出 Mr.Children 對於大環境的無奈與無力感，不過今後應該有所突破，好比活用身體特質，創作出像是在看公路電影時感受到的瞬間爆發力，就是類似這樣的歌曲，從中找尋 Mr.Children 的『新風貌』，如何？」

小林向團員們說的這番話，絕非單純的抒發己見，而是以俯瞰視角捕捉樂團的未來，所以櫻井等人若要回應這份期待，就必須重新審視自我。櫻井贊同這般提議的同時也在思考，做出了這樣的結論。「就是要在下一首單曲傳達我們的『新風貌』吧！也就是說，除了保有通俗的流行感之外，也要找出我們的新姿態，這件事很重要。」

的確，近來 Mr.Children 的單曲多是以搭配連續劇主題曲或廣告歌等商業合作模式推出，但這麼做不表示他們追求的是通俗流行感，而是希望更多人能聽到 Mr.Children 的歌。當然，商業合作模式的成功也為他們帶來各種邀約與機會。

在這麼多合作邀約中，雀屏中選的是連續劇《天使之愛》的主題曲。和久井映見飾演患有身心障礙的女主角，與她演對手戲的是堤真一，這個角色難度高，讓觀眾看得十分感動。

Mr.Children 拿到第一集的腳本，不過這次並沒有因為看了腳本而有所聯想，而是大致知道內容就行了，亦即刻意與連續劇保持一定距離。

櫻井早已具備針對主題，進而創作歌曲的實力，足見他很適合當個創作歌手，卻不見得能不斷展現新意。因此，他決定這次採取不同的作法。

「我相信這麼做，自然能找到和連續劇的主題相符，又能引起共鳴的東西。」（櫻井）

不久，收到來自連續劇製作人的請託：「如果可以，希望是一首充滿活力的歌曲。」於是，小林試著給了這樣的建議：「好比〈See-Saw-Game～勇敢的戀曲～〉的 B me-ro『咚、噹、咚咚噹』這樣的旋律，如何？」純粹只是說出個人看法。櫻井接受小林的建議，嘗試看看，卻怎麼樣也催生不出令人滿意的作品。

後來櫻井試著暫時抽離對於連續劇與樂團的「既定印象」，沒了束縛後，

為腦中浮現的旋律暫時填上英文歌詞，任憑樂思膨脹，就這樣催生出「Oh darlin」這句歌詞。「以此為起點，或許能發想出整首歌的樣貌……」有此直覺的櫻井不斷反芻這句「Oh darlin」，還為了轉換心情，出門慢跑。

如此幸運之事可不止一次，〈Tomorrow never knows〉也是。跑步時浮現的歌詞成為整首歌最重要的歌詞，看來慢跑似乎有助於思考。聽聞不少學者都是邊散步邊思考，但櫻井創作的是音樂，旋律很重要，所以或許最有效的方法不是散步，而是慢跑。

櫻井腳步輕盈地跑著，腦中忽然浮現 A me-ro 開頭的「哪怕是一點點髒東西」部分，加上不久前想到的「Oh darlin」，聯想到這句有押韻的「我是笨蛋」，就這樣迸出各種發想。櫻井非常感謝跑步一事對他的幫助，我們熟知的〈無名之詩〉就這樣逐漸成形。

櫻井試著以「我會為你一點也不剩地全都吃掉」，對應「哪怕是一點點髒東西」，其實這句歌詞早就寫在他的「填詞素材筆記本」，也是他從日常生活汲取

的靈感，畢竟這是我們從小吃飯時最實際的感觸；當然，並非每句歌詞都有幕後故事，好比「哪怕是一點點髒東西」這句就是絞盡腦汁想出來的。

「愛一個人，就是連他不好的部分也能接納。我想表達這首歌描寫的主角就是抱持這樣的想法。」（櫻井）

其實以前在〈Love Connection〉這首歌裡，就有這麼一句歌詞「哪怕有個難以啟齒的過去，也一樣愛你」，也是描述這樣的感受。

那麼，究竟櫻井最想傳達的是什麼呢？其實非常簡單，就是證明真愛一事。

「我一直在思索如何將那種莫大情感化為歌詞，如何深入挖掘。結果一回神，發現自己居然寫下『就來割斷我的喉嚨吧』這樣的歌詞。」（櫻井）

這是多麼大膽的表現手法。身為主唱的他迸出這句「就來割斷我的喉嚨吧」，強烈傳達出一種比賭命還要熾烈的情感。

無論是演奏還是歌詞，都是想傳達一種「最真實的感受」，或許這就是 Mr.Children 好不容易才摸索到的新感覺，當然樂團的樂聲也是如此。

「這時候的我們都想演奏『四個人看得到的樂聲』，而這首歌就是成品。只要想做，只有我們四個人也能演奏，這樣的感受帶給我們莫大自信。」（櫻井）

每個樂器發出的樂聲，彷彿各自「寫上他們的名字」。前奏最令人印象深刻的是鈴木那聽來悠緩舒暢的鼓聲，加上田原氣勢非凡的吉他，以及中川那存在感十足的貝斯。

四人竭盡全力，齊聲較勁，樂聲不斷馳騁、轟鳴，當櫻井唱出「哪怕是一點點」呢喃般的歌聲，渲染力更強。

其實，櫻井將這首〈無名之詩〉設計成雙重構造，一種是非常貼近自身的感受，也就是像哲學書般思考「愛」的本質，然後整首歌穿插交錯著這般感受，逐漸催生出生命力。

「沒錯。從『哪怕是一點點』開始，逐漸擴展到『而是一回神，才發現它的存在』等，其中有類似 Rap 的部分，然後我希望最後再次輕巧收尾。」（櫻井）

所謂的「輕巧收尾」，指的是最後那句「永遠為你獻上這首無名之詩」，宛如信末結語的歌詞。如同小林所言，一種有如觀賞公路電影般的開展。

那段類似 Rap 的部分尤其令人耳目一新，這段又是如何催生出來的？

「我一直在思索如何讓這首歌聽起來更大氣，是不是應該用歌詞表達出更多自己想說的東西呢？就在這時，我想到：『對了。我可以像佐野元春先生那樣用 Rap 的感覺來唱歌，來試試看吧！』」（櫻井）

小林聽到這段類似 Rap 的部分，也覺得：「坦白說，我覺得好厲害啊！」

「這對當時的樂壇來說，算是一種新嘗試。我只是想說要是能打破常規就太好了。沒想到居然做出這樣的作品。」（小林）

這首歌有一句令人格外有共鳴的經典歌詞，那就是「在不知不覺中築起的自我牢籠中掙扎」，這是櫻井寫給自己的東西。

「我一直都寫在自己擅長的領域中，滿足於各種既有概念，但我知道自己必須有所突破，必須創造新的東西，所以想透過歌詞對自己施壓。」（櫻井）

「愛並非奪取，也不是施捨」更是一段讓櫻井傾注所有想法的歌詞，然而一首歌要是沒唱出來就不會留下任何聲音，也不會有拚盡全力的感受。「我一定要完整唱出這首歌，在還沒做到之前，我可不想死。」一點也不誇張，他真的這麼

想。對於這首歌的高度要求，以及當時櫻井對於自己的高標準，兩者互相刺激提升，直到完成這首歌的錄製工作。

一九九五年十一月，他順利完成這首歌的錄製工作。

就連單曲封面也展現 Mr.Children 的「新風貌」。不同於一般大眾都能接受的設計，封面是櫻井挑釁吐舌的大頭照，而且直接在舌頭寫上「NO NAME」。對於他們來說，這是非常龐克風的嘗試。

當初的構想是要將文字映在臉上，但為了訴求更強烈的「生命力」，決定採用後來定調的設計；其實吐舌頭是一種非常不禮貌的行為，沒想到大眾卻很接受他們的新挑戰。

〈無名之詩〉寫下暢銷兩百五十五萬張的驚人紀錄。

〈花-Mémento-Mori-〉這首歌誕生於〈無名之詩〉的前後，是櫻井長期待在希爾頓飯店創作時，最後一天不經意催生出來的作品。他在這段期間一共寫了二十多首歌，都是質感很好的作品，所以待在飯店的最後一天，他想放縱一下。

這天他們剛好在白天，安排了一場業餘棒球賽，其隊名就叫「Jimmy Ken」。

團員們這時期都很迷棒球，甚至訂製隊服。

櫻井守的是中外野。這天本來有信心擔任投手的他因為宿醉關係，想想還是算了。話說，中外野這位置很特別，尤其是業餘棒球賽，很少有球會飛過來，所以守這位置會覺得有點孤獨，甚至忘了自己正在比賽中，開始胡思亂想。

突然，他覺得有旋律從天而降。其實任誰都能體驗到這種感覺，只要能夠順利捉住，就是優秀的詞曲創作者。這天，戴著棒球手套的櫻井牢牢地捉住了這個旋律，成了日後的〈花 -Mémento-Mori-〉。

就在櫻井發誓要盡情放縱的最後一天，音樂之神命令他：「再作一首歌吧！」所以他無論如何都想在這天搞定這旋律，因為要是不這麼做，旋律就會蒸發，跑去別人那裡。

技術、音控人員都還待在希爾頓飯店的房間。櫻井想說既然發想到的這段旋律比較偏女性風格，那就來弄個小型樂團吧！當時很流行所謂的小型樂團，加上使用電腦創作音樂具有無限可能，可說是音樂資本主義追求效率的結果，當然

小型樂團的產值也比樂團來得高。

但是三個大男人創作這首偏女性風格的歌曲，怎麼樣都不到味，所以櫻井盤算著日後辦場招募女主唱的甄選活動；倘若順利，應該可以吸引到各式風格的主唱。櫻井之所以有此想法，也是想和由小林武史一手打造，成功竄起的「MY LITTLE LOVER」（製作人小林武史及女主唱 akko，從一九九五年活躍至今的日本樂團）一較高下，所以既然要做就要做得漂亮。

無論動機為何，實際開始製作後，就只有「認真」這詞。令我在意的是，之後櫻井對於自己為何會發想出「偏女性風格旋律」的理由。

當時他很喜歡麗莎·洛普（Lisa Loeb，美國創作型女歌手），常聽她的歌。眼鏡成了註冊商標的麗莎·洛普，從默默無名到因為唱紅電影主題曲而一躍成名。Lisa Lobe & Nine Stories 的〈Tails〉在日本也深獲好評。櫻井喜歡她的笑容和創作實力，也非常喜歡伴奏組合 The Nine Stories 簡樸的吉他聲。

「歌詞」是最能讓人感受到，這是一首適合女性小型樂團的歌，試著推敲一

般女性的心情，綴成文字。恐怕不少女性總是被戀愛、工作等各種事弄昏頭，而迷失真正的自我吧！

他如此祈願著。

「聽到這首歌後，能找回最率直的心情就好了……」（櫻井）

好比「同世代的朋友有了家庭」這句歌詞，就明確表達出他的想法。當然，擁有家庭並不一定是女性的幸福，但即便是工作能力一流的女強人，遇到困難時也會有突然嚮往婚姻生活的時候吧。櫻井就是想為努力在工作上打拚的女性加油。這句「總有辦法吧」也是因為設定給女性歌手演唱，而發想出來的歌詞。

一旦站在女性的立場，便能從不同角度客觀看待所謂的愛。尤其是「不對你撒嬌」、「像這樣相依偎」、「一起分享孤獨」這三句歌詞，可說是一語道破女性心情的名句，也是讓愛保持鮮度的三大處方箋。

再者，他也開始思索人「活著」這件事。

「我對於死這件事也思考許多，倒不是『想死』，而是希望自己的思維更自由。」（櫻井）

以此為前提，他在腦中試著浮現關於人生各種取捨與選擇，然後思考如果是自己，會選擇什麼？就這樣完成這首歌的副歌歌詞。

並非期待別人能帶給自己什麼，而是祈願自己心中也能「燦爛如花」；於是這想法綴飾在專輯《深海》的最後，在這作品中也有所呈現。

櫻井讓「以女性為主唱的小型樂團」這點子具體化。他請熟識的女性演唱這首作品，製作試聽帶；但是計畫進行當中，櫻井開始萌生「要是就這樣給別人唱，總覺得有點捨不得」的念頭，「最後我決定自己唱這首歌，不過還是有點猶豫就是了。所以和當時的經紀人商量很久。」（櫻井）

這是一首以 CM7 和弦構成，充滿藍調風格的歌曲。比起率直的歌詞，曲調更加吸引人，就這樣逐漸完成即便沒有任何歌詞，也能深入心坎裡的作品。

後來他們前往紐約錄製專輯《深海》，在「Waterfront Studio」錄製的第一首歌就是〈花 -Mémento-Mori-〉。對於四人來說，無疑是新專輯給予的一大挑戰，因為這是首必須各樂器都盡情揮灑才能完美呈現的歌曲，而且唯有在這間錄音室，才能錄製出溫暖厚實的樂聲。

「這首歌開啟了今後我們要走的方向，而且是一條比我們想像中還要寬敞的路。」（中川）

再來是歌名。小林應該察覺到這時期櫻井的變化，所以他向櫻井推薦攝影師，同時也是作家的藤原新也著作《Memento mori》。

書名是來自拉丁文「Mémento-Mori」，也就是「別忘了人終須一死」的意思。小林建議專輯副標用這詞，團員也表贊同。在美麗之物「花」的旁邊加上這詞，突顯「看待事物不該只看表面」的深意。

一九九六年四月，推出這首單曲。

紐約的錄製工作持續進行中，他們一再審視自己的創作，力求做到最好。冬天的紐約酷寒無比，彷彿就連吐出來的氣都會凝固，在面前浮游似的，行道樹覆著小冰柱。

當時四人租了一間公寓，打算長住一段時間。這棟公寓十分氣派，不但有大樓管理員，還有門房。團員們都有自己的房間，雖然空間不算寬敞，但有客廳、

臥房與廚房，設備十分完善。

「Waterfront Studio」位於從紐約開車約三十分鐘可達的紐澤西州，必須經過穿越哈德遜河的隧道，也是知名歌手布魯斯・史普林斯汀（Bruce Frederick Joseph Springsteen）的出生地。

唱出年輕藍領階級心聲的他，一躍成為全美知名歌手。抱持這樣的印象眺望街景，更讓人覺得這裡是工業城市。錄音室的外觀在那一帶並不顯眼，很容易被誤會是倉庫，但「Waterfront Studio」一如其名，名聲可是和河對岸的曼哈頓摩天大樓一樣響亮。

一開門，就能瞧見無比寬敞的錄音室，說這裡是芭蕾舞練習室也有人相信吧！如此寬敞的錄音室一般稱為「big room」，一彈奏樂器就能聽到層次豐富的樂聲。天花板上配置著該錄音室的祕密武器，也就是高效能隔音設備。

右側最裡面隔出一間放置混音座的房間，然後房間右邊還有一間稱為「dead room」，也就是隔音做得非常徹底的小房間，除此之外就沒有什麼顯眼的設備了。也沒有開會用的會議室，所以四人沒有演奏時，就直接坐地上。

櫻井都是趴在地上，攤開紙，動筆修改歌詞。熱賣全球的暢銷金曲，藍尼‧克羅維茲（Lenny Kravitz，美國創作歌手）的《Are You Gonna Go My Way》CD封套，有一張藍尼趴在地上，在寫什麼的照片，櫻井也是如此，因為這間錄音室沒有所謂的會議室。

這裡的資產就是一整排頂級錄音器材。四人在這裡錄製時，這間錄音室的老闆，也是人稱「類比大魔王」，十分追求兼具柔美、強而有力，無懈可擊類比音源的亨利‧哈許，而讓他的聲音魔術得以落實的就是這些頂級錄音器材。其實，他們在製作第三張專輯《Versus》時，就造訪過這裡；但這次除了在東京錄製的〈無名之詩〉以外，其他歌曲也都是在此錄製。

《深海》這張專輯的製作概念是以組曲方式，呈現音樂的多樣化。當時，製作人小林武史將這張專輯想像成「平克‧佛洛伊德（Pink Floyd，成立於倫敦的英國搖滾樂團）的初期作品」，所謂的初期作品，是指平克‧佛洛伊德的專輯《Atomic Heart Mother》這時期的作品。另一方面，櫻井似乎是以井上陽水的專輯《斷絕》為藍本。

基本上，兩位的想像可說截然不同；因為一位說的是英國「前衛搖滾」的代表，另一位指的是日本的「四疊半民歌」（一九七〇年代日本的流行歌曲類型，以描寫貧窮戀人同居的純情情歌為主）。不過，再次聆賞《斷絕》，便能明白這張專輯不是《深海》那樣的概念專輯；由陽水作曲，星勝編曲的這張作品風格十分前衛，所以不能說小林與櫻井的想像完全不同。

總算完成的首張概念專輯《深海》，是像小說一樣有情節的作品。

首先聽到的是序曲般的〈Dive〉。「說到《深海》，就會想到水聲吧！」（櫻井）

所以很快就決定用這點子。不過照理說，這應該是張特別強調類比聲音的專輯，卻使用了合成器。錄音室的老闆亨利‧哈許，可是出了名的酷愛類比聲音，非常厭惡合成。

「但我們在這裡用的是 KORG 的模擬合成器，也取得他的諒解。」（櫻井）

再來就是可以聽到主唱櫻井的歌聲──〈腔棘魚〉。他在紐約錄音時，寫了

這首歌的歌詞，待曲子成形後，隨即與樂團進錄音室錄製。

《深海》這張專輯本來就是抱持不一樣的觀點來創作，所以有別於那些描寫愛、夢想與希望的歌曲。

「就某種意思來說，可說是一張向這些元素『提問』的專輯。」（櫻井）

那麼，為何出現腔棘魚呢？這種從三億八千萬年前便棲息於地球，被稱為「活化石」的魚，為何在這張專輯登場呢？如同前述，就是對於愛、夢想與希望的一種「提問」。

或許以往也有這些情感。那麼，現在呢？腔棘魚就是象徵這意思。

「我覺得腔棘魚就是櫻井的化身，感覺他想要傳達的意思，就在我的眼前游來游去。」（田原）

〈腔棘魚〉招呼我們潛入海底。予人縹緲不定感的演奏方式，表現出水深的變化，散發出一股英式前衛搖滾風。

再來是描述男女分手的〈信〉。

「雖然這首歌放在前幾首，卻是一首描述分手，也就是結束的歌。隨著一首首歌聽下去，也有描寫相遇情景的歌⋯⋯。藉由順序顛倒一事，希望這張專輯敘述的故事能產生各種連結；總之，就是這樣的想法。」（櫻井）

這首歌的靈感是來自櫻井以前常去的一座公園，每天下午五點一定會播放蕭邦的〈離別曲〉，而且 B me-ro「可說是受到井上陽水的曲風影響。」（櫻井）

接著是〈平凡的 Love Story ～男女問題總是令人棘手～〉，這是一首承接〈信〉的結尾，思考之後如何發展而寫的歌。乍見是 Mr.Children 的經典情歌風格，其實是一首活用特殊拍子，無論在編曲、曲風結構，都是前所未有的新鮮嘗試。

「說是平凡，其實一點也不平凡，這是一首逐漸堆砌而成的歌。」（鈴木）

「不但描寫愛情的正面部分，也寫了負面部分。我想藉由歌詞探討愛情的真意，呈現愛情的兩面性。」（櫻井）

聆賞至此，應該已經逐漸理解這張專輯想要表達的概念與風格，也多少熟悉他們想要呈現的音質。再來是〈Mirror〉這首歌，「想找一面映照自己的鏡子

吧。」櫻井給了歌名這樣的假設。當時，他去看了鴻上尚史（日本知名作家、舞台劇編導演）執導的舞台劇《Trance》，從中得到的共鳴反映在這個作品。

這首歌的歌詞是他和家人外出用餐時，隨手將腦中浮現的靈感寫在「木曾路」餐廳的筷袋背面。好比用「無意義」這詞，表示帶有「搖滾」之意的雙關語，光看歌詞就能明瞭這首歌十分講究細節，予人簡單又柔和的流行歌感覺。

「雖然沒有回放確認，但記得當時演奏這首歌時，覺得『心情好愉快』。」

（中川[3]）

團員對這首歌的理解，也讓這首歌變得純粹。

接下來的〈Making Songs〉可說是這張概念專輯的趣意。承接〈Mirror〉的餘韻，過渡到下一個階段。這首歌用卡式錄音機的音質，重現櫻井平常作曲的過程。

〈Mirror〉暗示某個人為了誰，譜寫一首「純粹明快的Love Song」；然後〈Making Songs〉讓我們窺見製作過程，音源最後還揭露下一首歌〈無名之詩〉。

前面已提過〈無名之詩〉的製作經緯，但他們擔心先在日本錄製完成的這首歌不夠出色，結果證明擔心是多餘的。也就是說，〈無名之詩〉在日本錄製時一

樣也是採取類比音源，所以收錄在《深海》這張專輯的Ａ面完全沒問題。

「**由此開拓更寬廣的境地，打破男女關係的框架，逐漸往外拓展。**」（櫻井）

〈So Let's Get Truth〉這首歌不但能聽到喀、喀的腳步聲或開門聲等背景音，彷彿還能感受到外頭的空氣。一片喧嚷中，彈奏吉他、吹著口琴的男人登場。想想，〈無名之詩〉的那句歌詞「**一邊迎著拂過街道的風，一邊歌唱**」，可說是接續下一首歌的引言。此外，〈So Let's Get Truth〉這首歌也讓人聯想到巴布·狄倫（Bob Dylan）的代表作《Blowing in The Wind》。

從Mr.Children團員們都是出生於第二次戰後嬰兒潮前期來看，「團塊世代孕育的愛的結晶」這句歌詞指的就是他們自己，因為他們的父母正是「團塊世代」（狹義是指在一九四七至一九四九年，日本戰後嬰兒潮出生的人；廣義是指

３ 譯註：日文的「無意義」（碌でも），其發音同「搖滾」（ロックでも）。

在一九四六至一九五四年出生的人）。

「年輕人是這世間的雜草」這句歌詞的靈感，是來自紐約錄音室的年輕助理技術人員，因為他被夥伴暱稱「年輕雜草」。最後設定是有人看到正在高歌的「年輕街頭藝人」，不由得停下腳步，用英語說了幾句忠告：「你是唱得不錯啦！但還是別辭掉白天的工作哦！」畢竟想以音樂在紐約混口飯吃，可不是那麼容易的事。

這首歌的歌詞還摻入時事，促使聽者頓時沒了「鑑賞音樂」的心情，這也是他們的一項精心設計。到此，將一路累積的音樂體驗歸零，待心神、耳朵重啟時，接收到的是更加衝擊的世界觀。

〈機關槍連續掃射〉這首歌的視野更顯混沌，櫻井當時相當滿意自己譜寫的這句歌詞「去愛眼前的疫疾吧」。

這時，還出現另一個關鍵字「毒蜘蛛」，源自一九九五年九月，在大阪發現的境外移入蜘蛛引發的社會恐慌事件。

對世人來說，毒蜘蛛理應是被消滅、排除的對象；但若就整個大環境發展來

看，物種藉由自由混交才能增進適應力，所以我們對於這類生物的認知也該有所改變。櫻井之所以用「毒蜘蛛」這詞，就是想拋出這個問題。當然，樂團的演奏也發揮得淋漓盡致。

「這首歌的編曲讓各個樂器都有所發揮，沒有一個是半吊子的角色。」（田原）

機關槍連續掃射，在混沌中探尋真實的男子終於也有精疲力盡的時候，就這樣來到〈從那放著搖籃的山丘上〉。開頭的吉他與薩克斯風令人印象深刻，樂聲讓人彷彿「眺望遠方」，任憑思緒朝遠處奔馳，和弦並非一味傾洩，而是營造一種令人不時止步的氛圍。

事實上，這首歌是業餘時期的作品，只是收錄進專輯時，將歌詞裡的「戰爭」改成「戰場」。

「**希望這樣的更改能讓更多人在聆聽時，有種真實感。**」（櫻井）

的確，無論是職場還是哪裡，日常生活處處是戰場。那麼，為何想要收錄業餘時期的作品呢？因為櫻井在這張專輯的歌詞傾注自己的心像與心情，較少描述

現實景況。

「腦中浮現情景的同時，真實情感油然而生，就這樣完全沉浸其中。」（櫻井）

歌曲的尾聲又出現「腔棘魚」這詞，意指愛的真實樣貌還留存於海底。

〈虜〉這首歌是以六〇年代至七〇年代的藍調搖滾為基調，演奏方面嗅得到詹尼斯・賈普林（Janis Lyn Joplin，美國歌手、音樂家、畫家，也是舞者）的「BIG BROTHER AND THE HOLDING COMPANY」風格；此外，無論是小林的琴聲，還是後半段的女性和聲都有畫龍點睛之效。這首歌是他們在紐約錄音室使用類比器材錄製的第一首歌，和〈花 -Mémento-Mori -〉一樣，都是最先錄製的作品。

不單是這首歌，整張專輯的特色促使中川的貝斯、鈴木的鼓聲更具生命力。

兩人堅信在紐約錄音的經驗，絕對能成為今後的根基，尤其是中川，深切感受到「貝斯與其他樂器混音時，如何完美地與其他樂器融合、抗衡，是非常重要的事。」

中川的演奏風格在同世代樂手中，本來就是以柔美見長，來到紐約錄音後，這項特點更加昇華，為樂團的創作帶來更多可能性。

鈴木則是在紐約接受新挑戰。以往各樂段的鼓聲都是個別錄音，日後再統整編制；但紐約這裡是從天花板垂下左右兩支麥克風，直接錄音。

「演奏時，必須自己拿捏、求取平衡。」（鈴木）

實際演奏後，出現足以和鈴木的偶像「齊柏林飛船」（一九六八年成軍於英國的搖滾樂團）的鼓手約翰・博納姆（John Bonham）匹敵的鼓聲。

「當鼓響起自己想要的樂聲時，只能說這一刻『喜悅傳遍全身』。」（鈴木）

來到專輯倒數第二首歌〈花 -Mêmento-Mori-〉。前面的作品多是描述猶疑不定的徬徨心境，希望最後至少能點盞希望之燈。然而，面對《深海》這張專輯的櫻井，不再一味寫些歌頌夢想與愛情的歌，而是道出他的真心祈望，因此才會寫出這句歌詞「像一朵笑著盛開的花吧」。

最後一首是專輯名稱〈深海〉。

「相較於序章般的〈腔棘魚〉，這首歌就是『終章』。」（櫻井）

終章有兩句像在對腔棘魚說話的歌詞：「可以帶我走嗎？可以帶我走嗎？」

如果把「腔棘魚」置換成「愛、夢想與希望」，這首歌聽來就更有深意了。

專輯《深海》最後再次以水聲劃下句點；但腦中逐漸擴散開來的是有別於最初〈Dive〉時的景致。相較於又冷又沉，視野彷彿逐漸變窄的開頭樂音，終章呈現的是非常柔和的樂音，有如好幾道光滿溢傾注的樂音。

專輯封面是微微的光映照著置於海底的一張椅子，這張椅子原本是放在紐約錄音室的洗手間。設計靈感來自某雜誌介紹安迪・沃荷（Andy Warhol）的作品《電椅》。

（櫻井）

「空蕩蕩的房間只擺著一張椅子，有點陰森詭異的黑影，就是這樣的作品。」

或許任誰都會坐在這張椅子，也或許永遠都空著，這就是電椅。當初櫻井翻閱雜誌時，並未馬上察覺這一點；但想到人終須面對死亡這件事，便想到早先寫好的〈花 -Mémento-Mori-〉，覺得與這幅作品的暗示意味十分契合。於是，櫻井將這想法告訴設計師信藤三雄，完成專輯封面。

《深海》是一張有爭議性的作品，因為粉絲不習慣所謂的概念專輯形式。結果，這張專輯成了「是否還是 Mr.Children 粉絲的判定基準」。

櫻井窩在希爾頓飯店的那段時間，約莫創作了二十首歌，包括追求類比音源的《深海》，以及使用最新數位科技錄製的《BOLERO》，以製作這兩張專輯開啟全新的 Mr.Children。

如果這兩張專輯同時擺在店頭，雖然個人觀點不同，不過引發討論、爭議的應該是《深海》。

「當初計畫先做口味重一點的《深海》，再做偏流行風格的《BOLERO》，但當時的心境深深陷入《深海》的音樂性，而且比想像中陷得還深，所以就算開始製作《BOLERO》，一時也無法完全跳脫《深海》。」

那麼，究竟是何時從海底生還呢？不久，便能瞧見一派潛水員模樣的四人返回岸邊。

1997-1998

無盡的旅程

無盡的旅程

屏住呼吸啊！別再回望一路奔馳的路

儘管放眼未來，追求夢想

像個刨子般，刨削生命，燃燒熱情

再隨著光與影，向前邁進

大聲吶喊，直到聲音沙啞，高唱渴望被愛的感受吧！

告訴自己不再是小孩子，再去探尋答案吧！

緊閉的門扉另一頭，一定有嶄新的什麼在等待著

一定有、一定有，驅使我動起來

縱使無法盡如人意，也想敲敲下一扇門

找尋更開闊的自己，無盡的旅程

即便向別人傾訴，即便和誰一起度過，還是愈來愈寂寞

肯定在某處還是有人需要我

別擔心啊！時間會無情地沖刷這一切

因為憂鬱的戀情而心痛不已，渴求被愛而傷心哭泣

若是一味鑽牛角尖，結果就是厭倦一切

慢慢地想逃離這一切

登上愈高的阻礙，感覺愈好啊

千萬別認為這就是極限了

尋找讓時代持續混亂的代價

人們總是配合常規而活

不必模仿任何人，做自己就對了

沒有所謂的生存配方

儘管朝向未來，乘著夢想

屏住呼吸啊！別再回望一路奔馳的路

緊閉的門扉另一頭，一定有嶄新的什麼在等待著

一定有、一定有，驅使我動起來

縱使無法盡如人意，也想敲敲下一扇門

找尋更美好的自己

試著將內心的迷惘，化成正向力量

不管是每一天還是今天，我們都很努力

不全然都是討厭的事啊！來吧！敲敲下一扇門吧

找尋更開闊的自己，無盡的旅程

不知從何時起，謠傳Mr.Children要解散。愈是正值顛峰時期，這般謠言就有如副作用般爆發，既然有此不好的臆測，肯定事出有因。

繼《深海》之後推出的專輯《BOLERO》，其電視宣傳片是有如走馬燈般，剪輯成軍以來所有ＭＶ的回顧影片，畢竟這張專輯並非精選輯，而是這兩三年來的集大成之作。

一九九七年三月二十七、二十八日於東京巨蛋舉行「regress or progress '96-'97」的最後一站公演。照理說，應該是為演唱會劃下完美句點，沒想到他們卻向粉絲宣告公演結束後暫時休團，此舉自然引發眾人臆測。

為了澄清不實謠傳，櫻井在演唱會上這麼說：「這次的解散騷動好像是因為我去趟便利商店，就變成協尋的失蹤人口。」

換個角度想，謠言也與名聲有關，不是嗎？從《Atomic Heart》到《深海》、《BOLERO》，樂團呈現多樣風貌，一口氣攀至顛峰，如虹氣勢橫掃音樂界，日本掀起一股「Misuchiru現象」。正因為他們盡情向世人展現雄厚實力，才會衍生出各種臆測。

在巡迴演唱會「regress or progress '96-'97」上演出《深海》的所有歌曲，可說是前所未有的創舉。前一章提到這張專輯的創作概念，是藉由每一首歌曲敘述一個完整的故事；可想而知，這在演唱會上表演需要相當高的專注力。當時的他們已經具備這等實力，觀眾也能接受，兩者之間的幸福互動，促使巡迴演唱會圓滿成功，其中又以最後一場在東京巨蛋的公演氣氛最為熱情、沸騰。

一九九七年三月二十八日，已經晚上九點多。演奏完《深海》所有歌曲後，巨型螢幕上映出「Out of deep sea」這排字。他們和我們都從海底返回陸地。

緊接著演唱的是收錄於《BOLERO》的〈Brandnew my lover〉。在舞台燈光映照下，舞台中央浮現躲在膠囊裡的櫻井，從膠囊現身的設計堪稱舞台效果十足。基本上，也是因為這首歌別具特色，才能催生這般令人耳目一新的舞台效果。愛神厄洛斯與死神桑納托斯交錯低語般的歌詞世界觀，為 Mr.Children 的情歌開拓新境地。

接下來是〈ALIVE〉這首歌，靜謐氛圍籠罩著偌大的巨蛋，並非欲求什麼，但絕對是緊握樂團未來的一場演奏。

《BOLERO》這張專輯名稱取自法國作曲家拉威爾（Joseph-Maurice Ravel）的古典樂名曲〈波麗露〉（BOLERO），亦即逐漸、一步步「開拓」的意思，以音樂術語來說，就是「crescendo」（漸強），〈ALIVE〉這首歌完全體現這詞。於是，在一切彷彿進入夢鄉似的結束最後一場公演。

最後一場公演結束後，還有後續。三月三十一日於惠比壽花園廣場的花園會館，舉行一場以粉絲俱樂部會員為對象的特別演場會，而且全場都是搖滾區。這場演唱會可說是 Mr.Children 演唱會史上，「內容最輕鬆」的一次；因為與其說這是一場正規演唱會，不如說是慶祝漫長巡演圓滿結束而辦的一場殺青酒會。

從一開始便展現十足的輕鬆感。魚貫登場的他們手上拿著罐裝啤酒，從團員們的乾杯聲揭開序幕，整場演唱會始終洋溢著輕鬆愉悅的氣氛。

不過，凡事太過隨興也不好。這天，鈴木一時興起，竟然在演唱會上模仿四谷怪談的女鬼阿岩；不曉得是不是阿岩的詛咒作祟，鈴木下一秒便摔下舞台，幸好沒受傷。

四人僅僅花了數年便體驗到一般樂團必須花上十年才能體驗到的事。

Mr.Children 從四月開始暫停一切樂團工作；那麼，他們又是如何度過這段休眠期呢？倒也沒有各自四處旅行就是了。正因為處於休息狀態，更加顯現Mr.Children 的本質，即便暫時各分東西，本來感情就很好的他們還是不時碰面，也會和工作人員一起來場棒球、足球賽，可惜足球賽的成績差強人意，棒球賽的表現倒是不錯。此外，當時團員們也常相約小酌，所以不時能在某間店看到他們聚在一起。

對於進入休假期的櫻井來說，有件非常想做的事。正值巡迴演唱會期間的三月中旬，他開始使用音樂製作軟體「Pro Tools」；雖說之前的音樂製作也是以數位為主，卻多是仰賴專業技術人員的協助，現在隨著這個創新的音樂軟體登場，讓音樂人更能憑直覺善用數位科技創作音樂。

話雖如此，還是必須花時間好好學習這套新軟體，所以櫻井從四月開始正式使用這套軟體。「Pro Tools」可說是一項「培育自我」的工具，不但能外掛各種功能，且十分客製化，非常好用，為櫻井製作試聽帶時帶來莫大的革新與助益。

運用這套軟體可以輕鬆融合真實的器樂聲與合成器的數位音源，還能將演奏完成的曲子依小節拆解，自由剪貼與複製，甚至能取樣非器樂的聲音，將其變成器樂聲；雖然這些技術都在錄音室體驗過，但只要有這軟體便能徹底享受在家創作的樂趣，而且音質清晰到製作成ＣＤ都沒問題，這項新技術可說為音樂製作帶來各種可能性，好比可以無限次重疊樂音、樂句的功能，就是創作過程的一大助益。

想再聊些比較專業的話題，那就是櫻井一路走來的音樂製作歷程，可說是和「到底可以重疊幾次樂音？」這個大哉問不斷搏鬥的過程，也突顯他無比積極看待音樂創作這件事。

櫻井就讀國中時，活用雙槽卡式錄音機，一邊播放歌曲，一邊錄下自己的歌聲與伴奏，享受一加一的「雙音軌」錄音樂趣。直到Mr.Children的原點，也就是高中一年級時，他買了一台「四音軌」卡式錄音機，只要有這台機器，就能個別錄下團員們的器樂聲。後來又向錄音器材行租借「八音軌」錄音機，就能連同其他樂器、合唱部分也錄製。正式出道後，需要的音軌數更是倍數增加，但隨著

「Pro Tools」登場，無限次重疊樂音不再是不可能的事。

於是櫻井以此為契機，添購其他器材，還打造一間專屬錄音室。剛開始時，其實是一邊摸索器材，一邊享受創作樂趣，待摸熟後，開始會剪貼取樣的樂音、創作循環樂句（又稱為「反覆段落」）等，也嘗試各種比較實驗性的手法。

這時孵育出來的就是〈向西向東〉這首歌。開頭以「噠、噠、噠噠」的附點八分拍子為基調，重疊各種循環樂句，並取樣自拍臉頰的聲音，當作打擊樂音來使用。櫻井一回神，發現自己窩在錄音室的時間愈來愈久，最後他將家裡化為「錄音室」。因為收納衣服用的衣櫃吸音效果絕佳，讓他可以在家裡盡情高歌、彈奏吉他。

大海彼端的美國，也有一段活用循環樂句創作音樂的輝煌時期，代表人物就是奠定另類搖滾先驅「貝克」（Beck Hansen，美國創作歌手，素有「音樂拼貼美學大師」之稱），其暢銷之作《Odelay》（歐迪雷）巧妙活用各種取樣聲音，創作出另類後現代搖滾風格。身處這股音樂潮流中的櫻井也呼吸著同樣的空氣，

而且巧合的是，貝克與櫻井都是生於一九七〇年。

櫻井是在即將暫時休團之前，也就是拍攝宣傳照時，將誕生於全新創作環境的單曲〈向西向東〉試聽帶交給其他團員，為什麼挑這時機呢？理由如下：「我就是想在即將暫時休團之前，挑釁一下其他團員。」櫻井說。

因為這首歌的風格有別於四人一直以來的音樂性，所以非常適合用來挑釁其他三位團員的口味。於是加上現場鼓聲，於一九九八年二月十一日推出這首單曲，當時樂團正值休團期，所以無法在歌迷面前演唱這首歌。不過，當初就是抱著「要是能從收音機聽到這首歌，一定很酷吧」的念頭而創作，事實上也常在廣播節目聽到這首歌。

事實上，當初因為四人無法接受休團期間又突然復出的建議，曾一度考慮另取團名來發行這首單曲；而單曲的ＣＤ封面、ＭＶ的內容都採用與他們毫無直接關聯的視覺設計，也讓這計畫成了 Mr.Children 音樂歷程中難忘的一筆。

雖說進入休團期，中川與鈴木卻非常忙碌，兩人與「the pillows」（成軍於

一九八九年的日本搖滾樂團「MY LITTLE LOVER」的團員藤井謙二，共組樂團「林英男」，除了創作歌曲之外，也有現場演出。

兩人對於 Mr.Children 的一切都很積極參與，但對於「林英男」就不一樣了。因為從組團的那一刻開始，就有解散的準備，所以無論是舞台效果還是其他事情，兩人都是以最放鬆的態度參與其中，不會強加自己的想法。櫻井也有來看他們的演出，演唱會結束後，櫻井還對中川坦白自己的感想：「你在台上看起來比在 Mr.Children 時快樂多了，沒錯吧？」

對於櫻井的這句話，中川的解釋是自己以 Mr.Children 一員在台上演奏時，與其他團員即便沒看彼此，也很有默契，但「林英男」時就無法這樣，必須看著對方，計算時間點，然後看著看著，不免就微笑了。「所以櫻井覺得我看起來很快樂吧。」中川說。

順帶一提，「林英男」只是暫時的團名，想過要正式出道的他們後來將團名改為「sex instructor」，無奈為時已晚，也只舉行過一次現場演出。

一九九八年還有一件事值得一提，那就是「電台司令」（Radiohead，成

軍於一九八五年，來自英國的另類搖滾樂團）訪日。他們帶著經典專輯《OK Computer》，舉行為期一個月的日本全國巡迴演唱會，結伴前去觀賞的田原和鈴木可說備受衝擊。以吉他為主的音節數毫不猖狂，卻能散發無與倫比的樂音氣場，兩人頓時深感他們的創作是 Mr.Children 今後發展的一大參考。

復歸後在作曲方面也一直很順利，身為創作歌手的櫻井處於非常放鬆自然的狀態。

「其實不少刻意苦思的東西，事後聽都覺得不怎麼樣。」櫻井說。

隨著科技日新月異，「發想」這個人類的行為也得到解放。櫻井只要創作出什麼東西，就會給其他三位聽聽看，而且是平常就會這麼做；好比有一次鈴木搭櫻井的便車，櫻井對他說：「對了，你聽一下這個……」就這樣累積了好幾首讓其他三位團員心動不已的歌，只想趕快重返樂壇發表這些作品。

「沒想到內心竟然萌生一種類似『焦慮』的情感。」（鈴木）

這時期的櫻井十分熱愛衝浪，也曾以衝浪比喻作曲一事。同樣的浪不可能出現第二次，而且海浪絕非人力可以加工的東西，所以只能委身於浪；小浪有小浪

的衝浪方式，大浪也有大浪的衝浪方式。

於是，來到他跟前這波有點大的浪，就是〈無盡的旅程〉。

「還有一點，我覺得新音樂在自己的心裡成形時，就是這樣的感覺。」（櫻井）

然而，起初撲來的不見得是大浪，這是指製作《深海》與《BOLERO》時的事。櫻井端出成果的同時，也「茫然感受到一股閉塞感」；雖說如此，他並不是設法掙脫這般狀況，而是待在某處一邊馴服這種感覺，一邊度日。

就這樣不知不覺間，有個莫大的東西襲向櫻井，發想出〈無盡的旅程〉這首歌。先是腦中浮現旋律，稍微沉澱一下後立刻寫下基本歌詞，也是從這時開始養成曲子一出來，馬上著手填詞的習慣。不過，充其量只是基本歌詞，還得花心思琢磨才行。

「寫不出來、寫不出來、寫不出來，結果就連作夢都在想歌詞。我曾說過這首歌『是在睡著時寫的』，其實正確來說，是因為實在寫不出來，『結果就在夢裡寫出來了』。」櫻井說。

作為以吉他、貝斯、鼓為主的樂團，力求簡潔明快、強而有力的齊奏這一點來說，或許這首歌象徵著他們重返原點。從前奏開始，讓人感受到比以往更深一層的高潔感，也讓人充分感受到他們的意志與信念。果然以這首歌來說，整合樂團的靈魂角色就是「吉他」。

「要說櫻井與田原的演奏並駕齊驅嗎？就算不是這樣，也希望櫻井和田原都能充分表達自己的主張。」（中川）

〈無盡的旅程〉讓說這番話的中川還有鈴木盡全力展現自己的同時，四人也能自然融為一體。此外，每次演奏這首歌都能喚起另一種化學反應，這在之後的每一場演場會都得到證明。

〈無盡的旅程〉之所以給人簡單卻強而有力的感受，是因為巧妙施了讓人聽不膩的工夫。乍聽有點單調的旋律，只要多聽幾遍就能發現它的豐富性，正因為有著這般反差，才能成為一首百聽不厭的作品，也是櫻井與小林在製作過程中不斷討論出來的成果。

這首歌之所以聽似單調，實則豐富多采，是因為巧妙運用轉調的技巧；如同字面意思，亦即中途更改「調性」，改變歌曲氛圍。

舉例來說，明明每天都走同一條路，但只要途中景色有所改變就有耳目一新的效果。當然，歌詞的變化也能產生相輔相成的效果，促使作品魅力倍增。總之，通常都是一邊作曲，一邊迸出各種靈感。

「大家熟知的〈無盡的旅程〉確實是這樣沒錯，但我當初著手寫歌時，並沒有特別意識到轉調這一點。」櫻井說。

可以說，這首歌是依據小林的建議來修改。

「最初的試聽帶是副歌部分一直往上飆的架構，我總覺得平衡感不太好，就建議降三度音，來個轉調，這樣就不會突然飆不上去。櫻井聽了後也說：『這麼改好像比較好。』就是由此發想，和他一起全盤思考。」小林說。

這建議逐漸影響整首歌的編排。

〈無盡的旅程〉原本的 Key 是 F#，但前奏結束開始歌唱時，又轉調 E，這麼做產生什麼效果呢？就是我們聽到的「**屏住呼吸啊**」這句歌詞，因為轉調關係，

彷彿感受到歌者的心肺狀態就是如此，瞬間被歌聲觸動。

小林說的副歌轉調部分，指的就是「緊閉的門扉另一頭」這句歌詞。這裡的Key是C，予人明快感，彰顯正面積極的歌詞內容。此外，副歌部分也不是一口氣往上衝，而是十分平穩的氛圍。也就是說，副歌部分並未將整首歌推向高峰，而是給人一種想好好繼續享受這段旅程的感覺，也因為轉調的關係，才能順利接到第三段的 A me-ro。

之後相當於 C me-ro 的這句歌詞「尋找讓時代持續混亂的代價」，Key 轉調成 Cm；雖然這一段因為變化較大，初聽覺得有點違和感，但歌詞與旋律的搭配效果絕佳。小林還這麼表示：「第二段副歌結束後的間奏也有轉調，接著最後一段副歌再轉調一次，情緒一直飆到最高潮，就是這樣的架構。不過之所以能變成這樣，也是因為想到要將最初的副歌降三度音。」

明明前面副歌部分的 Key 都是 C，最後一段副歌的歌詞「緊閉的門扉另一頭」卻轉調成 D，給人一種「緊閉的門扉另一頭」似乎還有另一扇門的感覺；之後的副歌後半段「試著將內心的迷惘」這句歌詞又轉調成 E，其實這裡非常

重要，真切傳達亟欲宣洩的心情。

只要活著，任誰內心都有「困惑」，即使一度消弭，還是會再次湧上心頭；

但最後是以 E 這個 Key 激昂唱著這句歌詞，讓我們從這首歌得到莫大勇氣。

這些巧妙編排都是進錄音室錄製之前，花費心思想出來的東西。聽吉他手田

原說，錄音時可是頻出狀況，不過因為事前準備周到，「我在曲子的引導下，演

奏得十分放鬆自在。」田原說。

想必主唱櫻井處理這首歌時，也是得想想如何拿捏力道吧！事實上，這首歌

的主唱 OK 版本是他先填上假歌詞，在家試著錄音完成的。

「如果是在錄音室、工作人員面前唱這首歌，或許我會為了回應大家的期

待，**格外用力唱吧！**」（櫻井）

總之，試著唱唱看的東西反而引導出這首歌的「正確答案」。

不少運動員都很喜歡〈無盡的旅程〉這首歌，因為有許多令人印象深刻的歌

詞，像是「登上愈高的阻礙，感覺愈好啊」、「千萬別認為這就是極限了」等，

聽在他們耳裡格外有激勵作用。

還有一點，這是一首櫻井寫給青少年的歌，好比「不必模仿任何人」這句歌詞。學校的制式化教育往往箝制個人發展，年輕人需要找出口宣洩，所以深夜的澀谷街頭成了年輕人群聚的地方。

「有什麼可以對聚在那裡的年輕人說的話呢？所以我才會想到這句歌詞。」櫻井說。還有，「沒有所謂的生存配方」這句歌詞也是如此。當然，這首歌也是寫給重新出發的團員與我自己。

「雖然還不曉得門的另一頭究竟有什麼，但演奏這首歌時，彷彿回到小時候那種期待的心情，總覺得『一定有什麼吧』，心情也就變得積極有活力了。」田原說。

歌詞裡的「門扉」，指的就是自己的內心，不是嗎？要敞開還是緊閉，取決於自己，就是這首歌要傳達的訊息，除了想傳達給聽這首歌的我們，他們也想藉此激勵自己。

1999-2000

口哨

口哨

無依無靠、一高一低並肩的影子，隨著北風搖曳拉長

對你的情感坑坑洞洞卻日益膨脹，終於從胸口的裂縫探頭

讓祈願永恆的口哨響徹遠方吧！

總覺得收到比話語更確實的東西

來吧！牽起手，別讓我們的此刻就此結束

你的香氣，你的身體，一切讓我重生

採摘夢想後的歸途，我佇立於田間小徑

希望兩人能一起笑著面對任何事

你隨興提的包包裡塞滿話題，有如變魔術般，總能逗笑拘謹的我

儘管有形的東西會逐漸消失，唯有你給我的溫暖永不消退

坐在平常總會路過的長椅，環顧四周

就連凝滯混沌的街景，你看，都充滿了愛

啊啊，要是雨停的遙遠天邊能掛著彩虹就好了

我的困惑、我的不安，便能一吹而散

口哨在乾爽的風中，澄澈地響著

彷彿溫柔地包覆這世界

孩提時期

忘情尋找的東西

你看，現在就在眼前張開雙手

不要畏懼地往前邁進

來吧！牽起手，別讓我們的此刻就此結束

你的香氣，你的身體，一切讓我重生

採摘夢想後的歸途，我佇立於田間小徑

希望兩人能一起笑著面對任何事

就像那溫柔響徹的口哨

隨著二〇〇〇年到來，Mr.Children的音樂創作更為自由。其實一九九九年二月推出的第七張專輯《DISCOVERY》，就是在無任何具體商議情況下開始製作的作品。這就是他們的目標，一種沒有束縛的創作方式，「我覺得以『自由』作為目標這件事，本身就是一種『決定』。」櫻井說。

這張專輯的每一首歌，就像抱持著哲學家笛卡兒（René Descartes）對一切認知存疑的態度，進而從中「發現」許多事；而且這張專輯有好幾首歌的長度比一般流行歌曲來得長，足見他們想藉由歌曲「盡情表現」的心情。

除了平均長度約五分鐘的歌曲之外，像是〈無盡的旅程〉、〈向著光照射的地方〉都是七分鐘，〈Ｉ Ｉ be〉甚至長達九分鐘。〈Ｉ Ｉ be〉這首歌象徵《DISCOVERY》的自由創作精神，曾作為候補單曲而進行錄製，但同時試過各種版本都不太順利，於是櫻井大膽嘗試降速，在錄音室自彈自唱，一旁田原的吉他即興加入，櫻井心想：「這樣好像不錯呢……」接著是小林的琴聲，就這樣順利完成。後來又製作了節奏更快，曲風更為精鍊的〈Ｉ'ＬＬ ＢＥ〉作為單曲發行，〈Ｉ Ｉ be〉遂成了一首有兩種正式錄製版本的特殊例子。

隨著新專輯發行，開始巡演。巡演中的櫻井正值反抗期，反抗誰呢？就是

Mr.Children這樂團。

「為什麼只有主唱受到不公平對待？感覺『自己好像是樂團聘來的』，覺得自己和其他三人切割。」櫻井說。

主唱是樂團能否永續發展的一大因素，畢竟主唱的喉嚨是樂團的命脈，不像吉他、貝斯和鼓，要是弦斷了、鼓面壞了，都能修補，喉嚨卻不行，所以必須好好保護。每次巡演時，只有櫻井無法在演唱會結束後好好宣洩，只能自我約束地窩在飯店房間，他指的就是這種不公平。

反抗期促使他一度放棄對樂團的責任感，當然他並未連身為表演者的自己都放棄，只是改變想法。「那時的我，想為自己的心情找到一處可以盡情表現的自由空間。」櫻井說。

這般心境催生出來的就是〈逞強〉、〈安心之處〉等歌曲。說得誇張一點，這兩首新歌可說是「虛構的櫻井和壽個人專輯企劃」作品，以歌描述身為歌手的心境。他向小林提出排除樂團其他樂器的合奏，純粹以鋼琴為主的請託。

這麼寫，似乎讓人誤會他們之間有什麼疙瘩，其實不然。無非就是櫻井對於音樂製作方面有自己的一些看法，出發點也是為了樂團今後的發展，所以Mr.Children才能一路走到現在。

後來，四人從十一月開始又去了紐約三週，而他們的周遭環境也起了一點變化。錄製《Versus》和《深海》的紐澤西「Waterfront Studio」歇業，錄音室裡那些有點年代又有價值的器材悉數轉賣給Mr.Children所屬經紀公司，「OORONG STUDIO NY」於焉誕生。

這麼一來，他們就能無後顧之憂的製作音樂了。錄製工作除了可以在東京進行之外，紐約也有一處像自家般舒適的工作場所。事實證明效果立見，為期三週的旅美行程創作了許多作品，從而孕育出下一張專輯《Q》。櫻井以「名曲呈現孔雀魚狀態」形容這段期間的澎湃創作量，孔雀魚是繁殖力強又可愛的熱帶魚。

然後櫻井找了個適當時機，將應該是暫時與樂團切割時創作出來的〈逞強〉、〈安心之處〉這兩首歌給其他團員聽，告訴他們「我也能寫出這樣的歌

曲」。如同「虛構的櫻井和壽個人專輯企劃」這名稱，這場企劃就此告一段落，櫻井的反抗期也結束。其實，這一切都是從巡迴演出萌生的情感。

後來，以特別節目方式播出他們待在紐約工作時的點點滴滴，錄製這部紀錄片的期間完成了〈Hallelujah〉這首新歌；但迎來新的一年，「不覺得這首歌不夠吸引人嗎？」因為有人提出這樣的意見，所以這首歌重錄。

當初這首歌被選進下一張專輯的主打歌候補名單，但後來這首歌歷經幾番周折才完成，而且這首歌原本是要與一九九九年五月發行的單曲〈ILL BE〉一起推出，但最後還是決定收錄在下一張專輯。結果這首歌花了兩年才製作完成，近乎完成的版本多達五種，可說是特例中的特例。

為什麼一首歌會有五種版本呢？那是因為他們有充足的創作時間，沒有下一張專輯何時推出的時間壓力。當然，這種事也需要所屬唱片公司能夠理解，才能有此待遇。

〈Hallelujah〉這首歌讓田原十足發揮他的吉他實力。他在錄音室反覆播放

這首歌的音軌，尋找嶄新樂音。不，與其說是尋找，應該說是等待自然而然「聽到」。結果就是：「他的詮釋為這首歌增色不少。」鈴木說。

「因為這首歌的製作時間拉得很長，不但能聽到自己各時期的吉他聲，也有充足的時間好好思考，甚至讓人排除『這裡耍酷一下吧』的邪惡欲念。」田原說。

沒確定完成期限便著手進行的專輯，會是什麼樣的作品呢？老實說，沒人知道。若要以一句話形容前一張專輯《DISCOVERY》，那就是「彙整四人的想法」，這次則是先做些感覺在繞遠路的事。

「一回神，才發現這時期的我們都在做些『雖然很無謂，但看得到成果』的事。」（鈴木）

那麼，究竟是如何無謂呢？好比在錄音室射飛鏢，然後以得分決定曲子的速度，這可是前所未聞的嘗試，甚至還以抽籤方式決定歌曲的和弦。

六〇年代普普藝術風行時，流行一種稱為「happening」（偶發藝術）的行

為，好比將紙牌散落一地，然後整個人在地上翻滾一圈，偶然拿到的那張牌就代表自己的命運，亦即不帶任何意圖，完全隨機，Mr.Children的作法就近似這種行為藝術，而且還是用在最重要的作曲一事。「聽說 Mr.Children 用射飛鏢來決定歌曲速度呢……」這件事後來在樂壇謠傳開來。那麼，真的會有這種事嗎？

樂曲速度是以 BPM 數值來表示，也就是「beats per minute」的簡稱，表示每分鐘有幾拍，數值愈大，速度愈快。例如，報時的嗶、嗶聲是間隔一秒，一分鐘六十聲，所以換算成 BPM 就等於六十。他們就是以射飛鏢的得分決定這個數值。

他們採用初學者也能樂在其中，稱為「COUNT-UP」（加分賽）的遊戲規則。假設有人射中一百五十八分，便將這數值輸入節拍器。事實上，因為四人都是新手，這點子才能成立，如果他們都是簡中高手，每次都射中五百分、六百分，根本不可能有速度這麼快的歌。

以一百五十八分為例，鈴木一邊聽這速度的 BPM，一邊打鼓，決定好一小段後，用電腦重複播放，其他人分別用自己的樂器彈奏即興想到的樂句，就這樣

持續進行一兩個小時。有時要是誰奏出不協調的起舞，其他人也會隨之起舞，錄音室

霎時掀起一陣不協調音風暴，所以這麼做其實毫無效益可言。四人不安的同時，

也不停告訴自己：「無論如何一定要想辦法整合，說服大多數人的耳朵。」

在這般自由氣氛下，大夥一起決定歌曲的大致架構，由櫻井在還沒配上歌詞

的情況下哼唱旋律。倘若第一天頗有進展，第二天就更進一步，開始寫歌詞。

採這種方式完成的歌曲有〈前往彼方〉、〈CENTER OF UNIVERSE〉、〈Everything

is made from a dream〉。

「我覺得在創作〈CENTER OF UNIVERSE〉時，最能感受到如何接住、回應

突然閃現的靈感，就是這種即興演奏帶來的效果。」中川說。

整合歌詞的世界觀之後，這首歌就大致完成了。

不過，有些地方還是需要調整。以〈前往彼方〉為例，一直都是類似「齊柏

林飛船」的演奏風格，但後來發現這和櫻井發想的歌詞不相稱。櫻井寫的歌詞有

一種伸手「探向前方」的感覺，但完成的版本不夠大氣，於是四人商議出一個結

論，那就是「要有那種從地面竄起一股『無形力量』的氣勢！」鈴木說。多虧這

番決議，這首歌逐漸孕育成下一張專輯的主打歌。

不久迎來千禧年，世間陷入「千禧蟲危機」，像是電腦處理日期的系統出問題，二○○○年被誤為一九○○年，引發各種操作錯誤，甚至謠傳全世界將陷入空前混亂。櫻井想說要是沒電、沒瓦斯就糟了，趕緊添購新的暖氣設備，除夕那晚早早就寢。

他一醒來，回想夢裡出現的旋律，成了日後〈Road Movie〉這首歌。新年作的第一場夢就被賜予「第一首歌」，讓他覺得元旦這天的心情格外不同。這樣的體驗也帶給他勇氣，隨著千禧年到來，音樂之神賜給他非常棒的歌曲。

「彷彿有人跟我說，今後也要一直創作下去哦！」（櫻井）

雖然音樂之神賜予的〈Road Movie〉並未以單曲形式推出，日後卻成了一首廣受歌迷喜愛的非主打歌。櫻井也在演唱會上說過「這是他最愛的作品之一」。

有那種歷經反覆琢磨、修改的歌曲，也有一下子就順利作出的歌曲，〈Road Movie〉可說是後者。當宛如前奏的重複樂句響起，而這段旋律也撐起這首歌的氛圍，光是這樣的編排就很恰到好處。

或許可以說，這首歌的成果反映在第一次試奏時的錄音室氛圍，地點是在紐約的錄音室「OORONG STUDIO NY」。其實當時他們正在琢磨的是另一首歌，但因為繼續下去也不會有進展，所以大家說好「今天就練到這裡吧」，工作人員也開始收拾器材；但就在這時，有人提議：「要不要試一下這首？」這首歌就是〈Road Movie〉。畢竟大家本來早就準備收工了，也就有點漫不經心地重啟工作模式。

「本來想說今天就先試個大概吧！沒想到這首歌讓人有種『想一直試下去』的感覺。」田原說。

比專輯早一步推出，二〇〇〇年一月推出的單曲〈口哨〉，是於一九九九年七月下旬錄製，歌詞描寫的是冬天景象。一如歌名，〈口哨〉是這首歌的要素。正確來說，應該是「突然吹起口哨的心情」才是這首歌的主題。

「我一直想寫突然吹起口哨的瞬間心情。要是我，就是不自覺哼起歌的瞬間，也就是無意識地表達內心『喜悅』、『難過』的瞬間吧！」櫻井說。

第一次聽到「總覺得收到比話語更確實的東西」時就有種懷念感，相信不少人聽到這首歌也是這麼想吧！當自己躊躇不前時，有時會有股力量推你一把。

「碰巧上一次巡演時，大夥聚在一起觀賞早期的歌曲ＭＶ，發現以前的我們比想像中還來得厲害。想想，能夠重現那時感受到的東西，或許就是〈口哨〉這首歌的出發點。」鈴木說。

還有這麼一說。某天，櫻井自己當起酒保為大家調酒，有人很愛喝，也有人滴酒不沾。

「我想說讓不喝酒的人也能玩得盡興，就調製口感甜一點，不會喝醉的酒。結果那時我突然想到，如果把這點子置換成音樂又會如何呢？」櫻井說。

這首歌要的不是搖滾的爆發性，而是力求歌曲的完成度，這方面仰仗小林的協助，「歌曲背景與架構方面就交給小林先生處理了。」櫻井說。

這首歌從開頭充滿人味的合成器樂音，便感受到素有「前奏魔術師」之稱的小林式感動。至於音樂編排方面，則是完美呈現最難表現的「中間色」。

一直以來，櫻井認為Mr.Children的音樂大多近似蠟筆畫，這首歌卻像是水彩

畫，有著他想要的微妙對比感，最終完成的是兼具水彩畫與蠟筆畫的音樂風格。

「我們應該弄不出那種淡淡的、色調柔美的東西。」田原說。

ＭＶ於紐約拍攝，時間是一九九九年十一月。那時的櫻井忍受使用漂色劑的痛楚，染成一頭偏灰色的金髮。有一段敘述當時櫻井模樣的珍貴證詞。

「我說過櫻井有一段反抗期。其實我覺得他反抗的對象不是樂團，而是身為製作人的我。那時他完全聽不進去我的建言，讓身為製作人的我真的很傷腦筋。不過作為一個人，那時的櫻井真的好帥，那樣子很像以壞小子出名的詹姆斯・狄恩。」小林說。

ＭＶ中的櫻井穿著高領毛衣，搭配款式較為成熟風格的大衣，始終沉著一張臉，比較正式一點的裝扮更突顯髮色。先是在稱為東河中州的羅斯福島上的廢校拍攝，在丹修一的指揮下，攝影機架在升降機上移動拍攝。團員們踏的一地碎磁磚可說充分展現廢校的氛圍。每一位團員先後入鏡，還有鈴木打鼓的場景，最後以凝視鏡子的場景結尾。

〈口哨〉是用來告知從空氣清澄的秋天變成冬季，一種聲音的傳達方式，也是這首歌要表達的情感要素。在天候嚴寒的紐約拍攝，更讓人彷彿聽到影像中迴響著口哨聲。

第二天是在小巷子拍攝。紐約街頭常常成為電影場景，所以只要申請，市府多會全力協助拍攝。Mr.Children 是在堅尼路一條有舊大樓林立的巷子拍攝，蕭瑟氛圍成了幫派電影的最佳場景。這天是從傍晚開始拍攝，雖說紐約治安已有改善，但當天還是有好幾位員警駐守現場，封鎖往來行人車輛，協助拍攝，不知情的人還以為發生什麼事故。

二〇〇〇年九月推出專輯《Q》。這張專輯的視覺設計讓團員們化身潛水員，可以解讀成從《深海》脫身；不過，很少有作品集像這張專輯這樣直到最後都沒有訂立什麼「明確概念」。「製作成兩張一組的專輯，如何？」雖然起初也有這樣的想法，但始終沒有確定要收錄幾首歌。

「我們沒有做任何明確決定，如果覺得只要收錄幾首歌也能成為一張作品，

那就這麼做吧！就是抱持這樣的態度。」櫻井說。

就連專輯名稱也是直到最後一刻，才從幾個候補選項中挑選一個具有多重意義的名稱；雖說如此，為什麼選《Q》呢？難道只是個單純的符號？

正在進行錄製作業的錄音室裡，一張張長紙條上寫著完成的候補歌曲，並暫時貼在硬紙板上，方便思考歌曲順序時可以挪移。硬紙板最上方寫著「Mr. Children 9th album」。對他們來說，這是第九張作品，所以暫時這麼命名。

「**我覺得這個暫時名稱很無趣，所以就試著把數字『9』寫得很像『Q』。**」

（櫻井）

這就是專輯名稱的由來，至於含義則是後來發想的。音樂製作一事永遠都是個 question，沒有任何捷徑，不是嗎？「Q」這字也代表「quality」，象徵《Q》這張專輯是他們的自信之作。

雖說是張沒有什麼預設概念的專輯，但是綜觀曲目，卻能感受到序曲與終章的關聯性。

「或許最後一首〈安心之處〉是櫻井寫給自己的歌吧。感覺和第一首

〈CENTER OF UNIVERSE〉有前後呼應的效果。人不管身在何處都有一個屬於自己的『中心』，這兩首歌講的是同一件事，不是嗎？」田原說。

《DISCOVERY》與《Q》都是他們出於本能製作的作品集，從中感受到Mr.Children 在覆著薄薄的保護膜情況下，最忠於本色的模樣；然而，相較於背負重新出發的使命，還在摸索中的前者，後者顯然已經沉穩前進，這時期也讓人強烈感受到最真實的四人。

之後 Mr.Children 挾著暢銷專輯的氣勢，挺進新時期，獻上最誠摯的作品。

〈CENTER OF UNIVERSE〉這首歌不但在日後的演場會上扮演重要角色，對這時的他們來說，也是有如「肚臍」般的一首歌，具有隨時都能由此出發般的磁鐵功能。

2001-2003

HERO

HERO

如果能用一個人的生命

作為交換來拯救世界

那我不過是個等待別人自告奮勇的男人

把我變成膽小鬼

是那些值得我愛的人們

小時候總是一舉一動都模仿別人

卻從沒誇張地想過成為別人的憧憬

但我想成為 HERO

成為只屬於你的 HERO

要是你腳步踉蹌、快要跌倒時

我會輕輕地向你伸出手

為了炒熱一部難看電影的氣氛

主角就這樣輕易捨命

不對，我們想看的是

充滿希望的光芒

握住我的那雙小手

一下子就化解了內心的滯悶

為了深深吟味人生全餐

每個人都準備好幾種辛香料

時而苦澀

也會有鬱鬱寡歡的時候吧！

然後，當你笑著品嘗最後一道甜點時

我想在你身邊

身處過於殘酷的時光中

就連我也成熟許多

既不覺得悲傷，也不覺得難過

只是像這樣不斷重演

就是像這樣不斷重演

依舊開心、喜愛

我想一直當個 HERO

只屬於你的 HERO

一點也不難理解

如今更非祕密

但我想成為 HERO

只屬於你的 HERO

要是你腳步踉蹌、快要跌倒時

我會輕輕地向你伸出手

他們的首張精選輯《Mr.Children 1992-1995》、《Mr.Children 1996-2000》（通稱「肉」與「骨」），於二〇〇一年七月推出。他們是一九九二年出道，若硬要劃分，翌年才是出道十週年。那麼，為什麼在這時推出精選輯呢？

「進行《Q》巡迴演出時，感受到客層的變化。從國中生到帶著孩子來聽演唱會的母親，觀眾年齡層拉得很大。他們透過專輯認識不同階段的我們，所以是否能整合出一個『Mr.Children 像』呢？既然如此，發行精選輯應該是個不錯的方式吧。」櫻井說。

不少藝術創作者認為，持續不斷推出新作才是「Best」。

「不過，我有段時期開始認為拘泥於這種事很無謂。」田原說。

事實上，他們曾經一度停下腳步，過了一段時間才開始活動。

「籌備精選輯期間，也會出現那種覺得『這首歌超讚！』的新歌。」櫻井說。

就某種意思來說，正因為這首歌揭示未來，才稱得上是 Best。

「雖說如此，就算寫歌的自己覺得很滿意，但還是無法確定這首歌真的好嗎？總之，只能先讓其他團員聽聽看。」櫻井說。

最先聽到的是鈴木。團員中，就屬他最早接觸網際網路。櫻井用電子郵件傳了包括〈溫柔的歌〉等兩首歌曲的試聽版，還叮囑他「趕快聽喔」，結果兩天後才收到回覆，這讓櫻井等得有些焦急。

因為鈴木碰巧有事，所以遲了一天才聽。

「櫻井傳來的兩首歌，尤其是〈溫柔的歌〉，和我們出道前在 Live House 表演時的曲風很像，反而聽來頗新鮮。」鈴木說。

鈴木很坦率地回信告知自己的感想：「非常新鮮的歌曲。」信末還以這句結尾：「讓我們這輩子都站在第一線吧！」櫻井看到這句時，心想：「我說你啊！」Mr.Children 能否這輩子都站在第一線，「這要看你吧！」盯著電腦畫面的櫻井喃喃說著。

二○○一年八月推出的單曲〈溫柔的歌〉，借鈴木的形容，等同「第二次出道歌」。櫻井的腦子裡首先浮現的念頭是今後到底該怎麼做，才能讓樂團繼續毫無束縛、確實地走下去？也試著回顧樂團一路走來的歷程。

不同於《深海》在紐約「Waterfront Studio」採類比音源錄製，《DISCOVERY》是在他們的專屬錄音室製作。這張專輯可說是在毫無來自外界刺激，完全專屬他們的製作環境中，呈現等身大的四人。歷經這段時期的他們再次承襲「Waterfront Studio」的意念，在「OORONG STUDIO NY」錄音室完成專輯《Q》，但他們想暫時跳脫以往的作法。

既往的作法是指類比音源特有的厚實感。不可否認，這作法確實能提升各個樂器的存在感，實現四個人也能成立的音樂環境，也就是純粹以樂團的聲音決勝負，以此方式在樂壇站穩腳步絕非不可能的事；但至少對他們來說，始終是「作品主義」凌駕「樂團主義」，時常感受到要給予催生出來的新歌，最好的編排與音效這般使命感，所以他們優先考量的不是更加確立樂團的風格與地位，而是如何讓〈溫柔的歌〉這個剛出生的孩子成為出色大人。

這首歌有著讓人聯想到八〇年代初日本樂團的氛圍，那時盛行的是讓人忍不住「想跟著拍子跳躍」的音樂風格，還有很多音樂人用髮膠將頭髮豎得高高的；但〈溫柔的歌〉重現的並非這些，而是從前奏開始就能聽到悠揚的手風琴聲。

起初只是想重現弦樂的優美，但櫻井認為：「希望讓聽的人覺得很貼近自己的心情，感受到溫情人味。」

其實「第二次出道歌」有另一層意思，那就是重新思考「歌曲能帶來什麼」，正因為他們能夠盡情享受音樂創作的樂趣，才能這麼說。

「接續在『靈魂之歌』與『溫柔的歌』這兩句後面的歌詞，就是我們想用這首歌傳達的一切。」櫻井說。

也是再次確認歌曲能夠帶來什麼效用的歌詞。也就是說，歌曲是「為了某個人」而唱，在每個人的心裡「點起微弱的火」，就是以最小之力發揮最大效用，這就是歌曲蘊含的力量。

繼〈溫柔的歌〉之後，又於二○○一年十一月推出單曲〈youthful days〉。除了保有前作類比音源的厚實音像，感覺各個樂器更能開闊展現自我特色。當然，曲調的差異左右一首歌給人的印象，所以這兩首歌的質感明顯不同。

這首歌應該也能稱為「第二次出道歌」吧！曲風清新、充滿活力，是一首不

折不扣的情歌。沒錯，就像 Mr.Children 出道當時的曲風。

戀愛心情讓平常見慣的景物也變得特別，這首歌一開頭就描述戀愛中的兩人騎著單車衝過水窪，只是一個再日常不過的行為，卻覺得格外興奮。眼前這灘積水對主角來說，成了絕佳的遊樂設施，歌詞生動地擷取一幕日常光景。這是創作當時就有的發想，因為這首歌曾暫名〈水窪與仙人掌〉，取名「仙人掌」的靈感來自「TULIP」（成軍於一九六八年的日本樂團，一九八九年一度解散，一九九七年再次合體）的暢銷金曲〈仙人掌花〉。

櫻井刻意以帶點捲舌音的歌唱方式表現這首歌。演奏方面亦然，用樂音呈現歌詞描述「驟雨過後」的清澄空氣，眼前是雨水洗刷過後，令人想起原本顏色的屋簷與街道。

先是以簡單、毫不矯飾的和弦進行著，各個樂器的演奏也顯得分外輕快；田原的吉他是偏乾的音色，中川與鈴木的節奏讓人聯想到，六〇年代前期「衝浪音樂」那種既重又快的感覺。相互激盪的結果，促使樂聲聽起來像是主角的心跳聲。

這首歌的要點在後半段，就是傳達青春正盛時，應該說不只youthful days，只要心有所想，「隨時都能尋回青春的美好與悸動」。

合唱段落中聽見的英文歌詞「I got back youthful days」，清楚唱出這首歌的重點。櫻井以〈水窪與仙人掌〉這個暫時歌名著手創作時，應該尚未得出這結論，而是當腦中浮現這句的旋律，才想到這就是上天賜予的主題。

第二段歌詞提到「仙人掌開花」是真有此事。櫻井把家裡栽植的仙人掌分株送給親戚，親戚告知仙人掌開花了。但就算是仙人掌，一度綻放的花也有凋謝的時候。櫻井以歌聲唱出人世間的虛無縹緲。

新的一年來臨。對於Mr.Children來說，二〇〇二年是變化劇烈的一年，首先是元旦發行單曲〈喜歡你〉，有個好的開始。這作品揭示他們以清爽心情迎接成軍十週年。某天，櫻井的腦子裡突然浮現一段讓他覺得很有感的旋律，於是試著在樸實旋律中，稍微加入一些感覺。

「也許是因為這段旋律頗樸實，所以寫歌詞時，自然而然想到『喜歡你』這

句簡單的詞。」櫻井說。明快是這首歌的特色，看到〈喜歡你〉這歌名，再聽完這首歌，絕對會覺得歌名無法道盡這首歌給人的印象；雖然曲風樸實簡單，卻蘊含著好幾層深厚情感，然後完美地收斂在「喜歡你」這幾個字。

歌曲進入後半段，並沒有什麼特別開展，頭頂上略微白濁的蒼白月光，映照著主角沉鬱不已的心緒，不斷重複著「喜歡你」這句歌詞，縈繞耳畔，純度倍增。歌曲結束後的餘韻在 Mr.Children 歷年作品中，當屬一二吧！

比他們年長超過二十歲的知名音樂人小田和正也誇讚這首歌，甚少稱讚別人的他覺得歌詞很真實，還說「**拖著疲憊身軀去自動販賣機**」這句歌詞寫得很好，前輩的讚賞帶給櫻井莫大勇氣。

新專輯發行的前一年，也就是二○○一年九月，錄製作業漸入佳境。四人與小林待在錄音室一如往常工作時，突然傳來驚人消息。遭恐怖分子劫持的民航機衝撞紐約世貿大樓，引爆轟動全球的九一一恐怖攻擊事件。這起事件不僅影響樂壇，也帶給所有表演工作者莫大影響。

二○○二年五月，推出第十張專輯《IT'S A WONDERFUL WORLD》。若說

《DISCOVERY》是追求最真實的 Mr.Children，那麼新專輯就能看見他們的躍進，也就是站穩腳步後更為靈活的發展。專輯收錄的歌曲各有特色，十分挑戰每位團員的技巧與實力。

若是以前，每個人會運用手上的樂器揮灑「自我風格」，但到了一個階段便無法以此滿足，這時的錄音室風景除了「展現自我風格」之外，更要求融為一體的演奏。

「要是以前，好比鼓手 JEN 盡情展現自我風格，我們都能接受，但這次會不避諱地對他說：『我能理解你為什麼要這麼表現，但要是這樣更好！』彼此開誠布公。」（櫻井）

這張專輯的名稱也有深意。畢竟九一一事件爆發後，恐怖攻擊事件不斷，所以「世界多美好」這句話聽來格外刺耳，他們卻以正面態度看待這詞，所以取這名稱絕非諷刺之意，事實上專輯名稱是後來才決定的。當初他們並未多想，就著手進行錄製，直到「再不決定就來不及了」的地步才中斷錄製，開會決定專輯名稱。

相較於櫻井給某首歌想的暫時歌名〈既醜又美的世界〉，鈴木提議：「這首歌就叫《Dear wonderful world》，如何？」鈴木之所以想到這詞，或許是因為他最喜歡的電影《未來總動員》片尾曲是路易·阿姆斯壯的經典歌曲〈What a Wonderful World〉，令他印象深刻。

會議結束後，櫻井著手創作另一首歌，是加入中國的二胡、俄羅斯的民族樂器的作品。工作人員笑說：「這首歌好像迪士尼樂園的〈It's a small world〉呢！」於是靈光一閃，就這樣決定了專輯名稱《IT'S A WONDERFUL WORLD》。

這是一張每首歌都很有特色的專輯，的確很像迪士尼的歌舞表演秀，也就更讓人期待豐富多采的現場演出。

之後推出第二十三首單曲〈Any〉。畢竟櫻井是吉他手，所以聽到櫻井是用鍵盤樂器創作這首歌，應該有人覺得很意外吧！通常他使用吉他作曲時，是以腦子裡發想的和弦為底，時而啦啦啦啦地哼歌，時而用丹田之力飆高音，隨著樂音高低起伏，不斷開展旋律、探尋旋律。

但是一邊用雙手彈奏吉他，一邊哼歌、飆高音探尋旋律時，有時會遇到無法立即反應的情形。比方說，光是從某段和弦發展到另一段和弦，就會發想到一些細節，但要是沒有立刻寫下來，可能就忘了，也無法重現，這讓櫻井不時深感懊惱，後來他從創作《Q》這張專輯便開始活用鍵盤樂器作曲。

相較之下，使用鍵盤樂器創作比較不會發生這種令人懊惱的情形。因為用吉他創作講求的是隨著和弦進行時，不時進出的靈感；但使用鍵盤樂器創作時，因為是彈奏單音，所以能像連續按快門一般確認旋律的曲線。這種感覺就像是旋律滑進自己的體內，不斷探索最佳線條。

〈喜歡你〉這首歌就是用鍵盤樂器創作，成功提升完成度的經典例子。好比「如此空想」這句歌詞的纖細旋律，就像是以鍵盤樂器營造連拍感。正因為身為吉他手的櫻井不擅長鍵盤，才會有這樣的活用方式，要是精通鍵盤樂器的人，搞不好和使用吉他作曲的人一樣，也是同時開展各種和弦。

那麼，櫻井是如何使用鍵盤樂器譜寫〈Any〉這首歌呢？首先，作曲對他來

說，就是從「想像」開始，而且這行為是分成幾個階段。某天，閒適窩在家中的他

腦中浮現「草稿」，準備彈奏鍵盤樂器，所以第一階段是手指落在鍵盤上。

「盡量保有最自然的情感，不過感覺這東西總是瞬間迸發。」櫻井說。

這階段的情形是這樣的：某天準備在家裡用鍵盤樂器作曲的他，腦中浮現

是「草稿」的東西，就這樣開始忘情彈奏。就在這時，可愛的手指從他身後伸

來，冷不防響起一聲高音；一回神，才發現原來是站在他右邊，挺直身子的孩子

伸手探向鍵盤樂器。

「爸爸在工作，去別的地方玩。」也許有人會這麼說，櫻井卻很開心地採用

了這一聲高音。這首歌的副歌部分有一種突然向上衝的感覺，靈感就是來自這個

突如其來的插曲。

「以歌詞來說，我之所以用假音唱這句『**就算眼前這地方不是我想前往之**

處』的『**不是**』，就是孩子給我的靈感。」櫻井說。

後來〈Any〉這首歌收錄在專輯《至福之音》，或許對櫻井來說，那時突然

聽到的那聲高音就是「至福之音」。

巡迴演唱會「DEAR WONDERFUL WORLD」，預定於七月十七日在澀谷公會堂開始起跑。這是為出道十週年舉行的演唱會，所以團員們卯足幹勁，刻意避開競技場之類的大型場地，而是安排巡迴全國各地會館的行程。

其實他們在沒有很多會館表演經驗的情況下，便進軍大型場地，可說是「跳級升等」，所以巡迴會館演出是他們一直想做的事。

然而，突如其來的驚人消息迫使演唱會取消。事務所發布櫻井突然罹病的消息，因為「疑似小腦梗塞」需要「充分休養三、四個月」。

新聞以斗大標題「Mr.Children 的主唱櫻井腦中風」報導此事，全國各地粉絲遭受的衝擊與震撼著實難以想像，幸好他的病情不是太嚴重。

櫻井也立刻發表感言，透過暖心的感言內容，向期待演唱會的歌迷們傳達「不任性，不喪氣，保重自己，直到重逢那一天」的心意。樂團也在此時暫時中止一切活動。

櫻井出院後，在山形縣休養了一段時間。起初手還是有點麻痺，所以連吉他的三指撥弦法都很勉強，勢必得持續復健。人一旦遭逢重大變故，就會找到不同

於以往的生存價值。櫻井的人生也起了各種變化，他卻換個角度看待這項考驗：

「我不喜歡只是因為生病，就改變判斷事物的觀點。」櫻井說。

能祈禱櫻井早日康復。

「櫻井生病了。要是治不好也可能丟命，所以與其我想我們自己該怎麼辦，只

「明明不該是這樣啊……」有人過著如此抑鬱黯淡的日子。不，搞不好這種

那時，田原、中川與鈴木又是如何呢？他們每個月開會一次。

「明明不該是這樣啊……」田原說。

他們的音樂並未從街頭巷尾消失，〈Any〉成了 NTT DoCoMo 的廣告歌，尤

其是副歌部分更是在日本各地播送，歌詞與旋律鼓舞著各種人。

人比較多吧！

「就算眼前這地方不是我想前往之處，但不會錯的，答案一定不止一個。」

這是〈Any〉的副歌歌詞，並深深傳達到各種人的心中。此外，這首歌也像迴力

鏢，回返團員們的心中，成了激勵他們的一股力量。

待在山形休養的櫻井，體驗到當地的風土人情，而且沒想到在這處與東京音

樂業界隔絕的地方遇到一件事。他休養的地方湯野濱是出了名的衝浪天堂，某天當地的衝浪同好會委請櫻井：「可以幫我們作首歌嗎？」

這不是透過廣告代理商委託的案子，所以不是工作，或許他們純粹是因為有個很會寫歌的大哥來到我們這裡，想說請他幫忙……。當然，他們知道櫻井這號人物，但人與人之間保持友善距離就是這麼回事吧！總之，櫻井爽快允諾。

沒想到櫻井試著譜寫後，對自己的作品頗滿意。大概是這麼一首歌。

「今天也沒有浪嗎？但這樣也沒什麼不好，不會無聊。」

同好會的會員們平常都各有工作，只能利用週日聚在一起衝浪。一直等待起浪卻遲遲沒來的日子一點也不稀奇，大夥也不會因此失望，還是開心地一邊BBQ，一邊暢飲，樂在其中。聚會的目的當然是衝浪，但或許對他們來說，最重要的是像這樣聚在一起，不是嗎？這首歌就是描述這般心情。

對於這時候的 Mr.Children 來說，有個只要順利，應該就能消化的工作排程，那就是秋季預定錄製新歌，而且已有候補歌曲，也就是非常撫慰人心的單曲

〈HERO〉。其實這首歌一年多前就存在了。那麼，催生這首歌的契機是什麼呢？

就是歌名〈HERO〉這詞。櫻井注意到，在日常生活的各式資訊中，往往特別聚焦在「HERO」。尤其是九一一恐怖攻擊事件時，那些即刻趕至現場，英勇救人的消防員、警察們的身影頻出現在媒體報導。美國人讚美他們是「英雄」，櫻井卻覺得這股風潮過熱並非好事。

同時期還發生這樣的事。櫻井收到一封委託信，寫信的是與罕見疾病搏鬥的孩子雙親以及主治醫師，他們懇請櫻井為孩子「錄製一段加油打氣的影片」，櫻井煩惱是否該答應這請求。

「我當然想鼓勵那孩子，但我一想到自己真的有什麼能鼓勵他嗎？就想不出任何話語。」櫻井說。

這孩子非常喜歡 Mr.Children，覺得四人就像「HERO」，所以雙親和主治醫師為他寫了這封信。

「真的是很令人開心的事。但我突然想到他的父母比任何人都希望孩子能健康活著，所以對那孩子來說，他的父母才是真正的『HERO』，不是嗎？」櫻

井說。

於是，櫻井以最坦誠的話語鼓勵那孩子。關於「HERO」這詞的一連串事情，總結就是這樣的想法。

「雖然的確有所謂的『HERO』，但我覺得硬是拱某個人成為HERO，反而看不清什麼才是最重要的事。」（櫻井）

〈HERO〉的歌詞映照著他如此謙虛、無畏的想法。

二〇〇二年時序即將入秋，櫻井的身體狀況逐漸康復，遂提議於十二月的某一天在橫濱體育館舉行一度中止的演唱會。既然如此，一定要演奏新歌〈HERO〉，這目標促使他們更團結。

〈HERO〉這首歌本來就是讓人在演奏時，情緒會格外澎湃的作品。櫻井的回歸、樂團重啟活動、尚未好好慶祝出道十週年這值得紀念的一年⋯⋯。當鈴木的鼓聲響起，會場流瀉這首歌時，內心不斷湧現難以言喻的喜悅，尤其當櫻井高唱「就是像這樣不斷重演，依舊開心、喜愛」時，「光是能夠再以Mr.Children之

名進錄音室錄製，就讓人感到開心。」鈴木說。

就連一向開朗的男人，也難得感慨地喃喃自語。中川也是，無論這首歌是否能正式錄製，都讓他深切感受到 Mr.Children 已邁向新境地。

「總之，現在最重要的是完成新歌，呈現給大家。」中川說。

櫻井比以往更慎重進行配唱。對於還無法完全發揮原本實力的他來說，很擔心沒辦法像以前那樣拚盡全力嘶吼、飆高音。其實面向著隔音室，坐在待機室裡的大家，也都知道他的憂慮。那麼，是用什麼方法克服這個問題呢？

也就是，需要扯嗓嘶吼的地方用假音來唱。舉例來說，好比這句「小時候總是一舉一動都模仿別人」的「小時候總是一舉一動」部分，另外有幾處地方也是用假音來唱，令人印象最深刻的這句「但我想成為 HERO」的「想成為」也是。這般詮釋醞釀出不同於以往的氛圍，可說是不幸中的大幸，也成了一股新魅力。用假音更能唱出主人翁的心願，予人一種通透未來的感覺。

配唱作業就在不斷嘗試中進行。不過，到了最後的合唱部分，櫻井做了個大

膽決定，那就是決定用平常的聲音嘶吼，不再用假音帶過。承載著萬千思緒，

「但我想成為 HERO」這句歌詞響遍錄音室。

當時在錄製現場的小林回憶道：「我的心彷彿被緊揪了一下。」櫻井最後那聲嘶吼彷彿告訴大家：「你們看！我沒事了。」單曲於十二月十一日發行。

十二月二十一日，在橫濱體育館舉行唯一一場演場會，當天外頭寒風冷雨。

從新橫濱車站沿著步道往前走，就能看到入口附近一片傘海。一度中止的演唱會以僅此一場的方式舉行，還真是前所未聞。基本上，演唱會的製作預算是根據表演場數擬定的。

巡迴演唱會「DEAR WONDERFUL WORLD」在準備期間突然喊卡，為數眾多的工作人員因此鳥獸散；但大夥卻為了這天再次集合，早已把經濟利益之類的觀念拋諸腦後，全體工作人員齊心協力打造表演舞台。當然，下此決斷的是四位團員與小林。

場內燈光轉暗，響起悲鳴似的歡呼聲，開場影像是彷彿連結當日的天空模

樣，日常光景搭配水珠滿溢，散發獨特的影像之美。團員們就定位，只見提著吉他，站在麥克風前的櫻井像是變了個人，幾個月前還留著略長黑髮的他不但染髮，還梳了個像是龐克搖滾樂手的髮型，白色外套襯得髮型更醒目。

高唱完七首歌的櫻井總算開口：「謝謝。只限一天的表演讓我好緊張。」主要是說些自己的事、樂團近況、被迫喊卡的巡演等。當然免不了提到自己的身體狀況，但他的口氣絲毫不悲壯，反而帶著十足幽默感：「我的腦子變得怪怪的��⋯�⋯」

若要客觀評論這天的現場演出，應該不算是無懈可擊，還是有些瑕疵。畢竟要將一場巡演濃縮成一天的表演，無法做到盡善盡美也是情有可原，除了樂團演出之外，還要處理影像等各種複雜瑣事。總之，透過電視直播告訴大眾，櫻井終於順利重返舞台。

最後，安可曲登場。當櫻井唱完這次歌單的壓軸〈It's a wonderful world〉，向歌迷行禮說了句：「再會！bye-bye！」可別想說就這樣結束了。

當不同於ＣＤ版本的追加前奏響起，一時還搞不清楚究竟是哪首歌，但不

一會兒就聽到那段熟悉的前奏「噹噹噹噹噹」，隨著鈴木的鼓聲響起，就知道是〈HERO〉。

櫻井一字一句熱切唱著，還讓歌詞暫時逃離麥克風似的別過頭，繼續高唱，田原的吉他與中川的貝斯也呼應著他的強烈情感。

無論是田原、中川還是鈴木，彷彿直到這首〈HERO〉演奏結束，才從靜止的時間中解放。然後最後的最後，想說歌曲也告一段落時，櫻井卻突然「嗚嗚嗚」地哼著，又唱了一次「向你伸出手」。

櫻井後來回憶起那天演唱會的點點滴滴，他說其實準備上台前，始終覺得自己給很多人帶來麻煩，只想早點逃離舞台；但一旦站上舞台，滿腦子就只有全力以赴的念頭了。

「無論是好事還是壞事，我想將一切變成音樂，變成精彩的演出，這些意念戰勝任何雜念。當然久未登台讓我很緊張，要我不緊張是不可能的，不過也許就是這樣，才讓觀眾更享受我們的演出吧！」（櫻井）

這天的舞台演出於二○○三年三月化為影音產品《wonederful world on

DEC 21》，關於是否發行影音產品一事，其實有贊成與反對兩派，因為有人認為，應該以同一份歌單舉行幾次演唱會後，再從中挑選最好的片段剪輯成作品；但最後大家還是達成共識，希望將這命運般的一日演場會，也就是 Mr.Children 坦然真誠的模樣流傳後世。

雖然這張影音作品名為「wonderful world」，有著朝向未來無盡拓展的感覺；但不得不說，過程與結果並非盡如人意。不過，就像櫻井說的：「無論是好事還是壞事，我想將一切變成音樂。」這句話蘊含的深意，成了 Mr.Children 在日後無可取代的資產。

2004-2007

Sign

Sign

若你能聽見就好了
如今我在你不曉得的地方，依舊演奏著
把已經枯萎無法生長，有如新芽般的音符（思緒）
交織鳴響的和聲

反覆說著「謝謝」與「對不起」的我們
對你的戀慕有如積木般堆疊
若能在平凡日子感受到幸福
我微笑說著這就是「愛的效應」
你的一舉一動是對我發出的信號

我思索著，再也不要錯過

偶爾因為不經意的話語傷害對方

厭煩彼此的不成熟

但總有一天我們會坦然相對，感受彼此的溫暖體溫

找到彼此的溫柔

雖然相似卻還是不太一樣，但有著相同味道

無關身軀內心，只是單純愛著你

倘若微弱的光，能夠照亮心田

我們發誓一定要好好珍惜才行

從所有遇見事物得到的訊息

再也不要有任何錯過，就這樣一起生活吧！

林蔭道上灑下的陽光在你身上閃爍

讓我明白時光的美好與殘酷

我們還有一點點時間

一定要好好珍惜啊！彼此會心一笑

你的一舉一動是對我發出的信號

再也不要有任何錯過，就這樣一起生活吧！

我如此思索著

Mr.Children 的專輯《IT'S A WONDERFUL WORLD》問世將近兩年後，於二〇〇四年四月推出新專輯《至福之音》，也是第一次用片假名當專輯名稱，「至福」這詞意味著至高無上的幸福。

起初，櫻井發想的專輯名稱是「comics」，卻未得到其他團員的青睞，最後敲定「至福之音」。那麼，又是怎麼想到「至福」這詞呢？

「我讀阿蘭（Alain，生於一八六八年，卒於一九五一年，是活躍於十九至二十世紀的法國哲學家，有現代蘇格拉底之稱）的《論幸福》時，注意到這個字。我自己是這樣解釋啦！『想要得到幸福！』的瞬間，就已經很幸福了，不是嗎？我們往往一味往外追求幸福，卻忽略眼前事物。有時，放棄追求遙不可及的幸福，反而得到幸福。」櫻井說。

「放棄不見得是壞事，不是嗎？櫻井就是一邊發想，一邊享受文字樂趣。

「有時候放棄，才能悟出真理，不是嗎？我的想法就這樣愈來愈膨脹。」櫻井說。

櫻井並非以具有影響力的音樂人自居，一派高高在上地告誡世人，而是以一

個普通人，從大眾的觀點發想各種事。這時的他為了貼近一般人的想法，大力活用片假名。

像是專輯名稱，以及〈TAGATAME〉（為了誰）這首歌也是。如果歌名直接用漢字「為了誰」就過於古板了。所以不行，還是用片假名比較適合。

〈TAGATAME〉本來是寫成偏鄉村歌曲風格的作品。櫻井以「PA、PALAPA～PA、PALAPA～」高唱副歌部分，很像知名爵士樂團體「米爾斯兄弟」（美國爵士樂與傳統流行樂的四重奏組合）模仿小喇叭的擬聲唱法。好比第一句「要說哪一部是李奧納多的成名作」，還有「剛才已經錄下來」之類的歌詞都像是日常對話，有種輕鬆感。

但是櫻井寫著、寫著，輕鬆感沒了，歌詞內容漸趨嚴肅，就連曲調、速度也變得沉緩許多。要說為何有如此大的改變，最大因素就是以「TATAKATTE、TATAKATTE」取代「PA、PALAPA～PA、PALAPA～」這個讓整首歌聽起來很陽光的部分，或許櫻井覺得「TATAKATTE」的音感更適合當下氛圍吧！也就是說，「TA」比「PA」更能醞釀出強烈感受。

不過，這麼更改也有風險。因為若是解釋成「戰鬥」，很容易讓人聯想到

Mr.Children 是想藉由這首歌主張什麼。

「當然更改後，與當初這首歌想傳達的東西差很多，不過我倒也沒有特別拘泥文意什麼的，只是想將各種想法放進這首歌。」櫻井說。

〈TAGATAME〉與另一首歌〈HERO〉就像是為這張專輯漂亮收尾的組曲。

《至福之音》多是符合大眾口味，非常受歡迎的歌曲，其中最受各年齡層喜愛的就是和〈掌〉一起推出的單曲〈Kurumi〉吧。

「雖然高唱的對象是心愛的女性，但同時也是回想與心愛之人交往時的自己。即使失去些什麼，卻也懷抱著對明日的期望而活，就是這樣的感覺。」櫻井說。

其實，櫻井創作〈Kurumi〉是受到某首歌的啟發。

「我很喜歡尾崎豐的〈雪莉〉，平時就常常聽。當然，這首歌是寫給〈雪莉〉這存在，但我覺得這首歌也是為了那時天真爛漫的自己而唱；這麼一想，就

覺得〈雪莉〉這首歌有著這樣的隱喻。我也想寫一首這樣的歌，所以歌名用的是人名『Kurumi』。」櫻井說。

也就是說，〈Kurumi〉是個隱喻，其實這首歌映照的是自己。這首歌確實明示對象是誰，為了某人而唱，所以給人一種像是「寄不出去的信」，一直留在手邊的感覺。無論男女聽這首歌時，都會有這樣的感覺。

第一段歌詞結束後，進入第二段，依舊窺看得到櫻井身為詞曲創作者的堅持與用心。

「第一段歌詞必須寫得讓聽者印象深刻，就像自己主動伸出手，如果對方反握，也有好感，那麼第二段就可以寫些想深刻傳達的東西。」（櫻井）

第二段歌詞，也就是副歌的「不知道是哪裡出錯」、「多扣了一顆鈕釦」，也許是櫻井一路創作下來，覺得格外滿意的兩句吧！

以 Mr.Children 之名，又完成一張專輯的喜悅著實難以言喻。他們照例做一件事，那就是包括團員們在內，舉行一場「試聽會」兼慰勞這些日子以來的辛

勞，亦即所謂的「慶功」，也是展現決心的一項儀式。

既然已經「完成」便無法修改，也就無所畏懼了。聚會的後半場在酒精催化下，氣氛嗨到最高點。錄製過程中有許多只有自己才知道的辛苦，也深陷無數次瓶頸，但一切的一切都已順利解決，為了作一首短短幾分鐘的歌，往往得耗費許多時間。「試聽會」就在大夥一邊聊著錄製過程中的各種趣事，持續到深夜。

隔天早上，醒得比平時晚的櫻井稍稍反省自己昨天太貪杯，但就是在這般狀況下得到創作經典歌曲〈Sign〉的靈感。

「記得是《至福之音》錄製完成的隔天吧！雖然我宿醉得很厲害，覺得很不舒服，卻也因此暫時拋掉平常過於拘謹的自己，反而讓我注意到另一種創作方式。」

所謂的「另一種」就是不同於一向是為 Mr.Children 寫歌，也就是不同於「自己唱的歌」。

「一回神才發現，這旋律讓我有一種『沒想到自己能跳得這麼高』的感覺。」櫻井說。

舉其他音樂創作者為例，以〈浪漫之神〉這首歌廣為人知的廣瀨香美，就有所謂的廣瀨香美式跳躍。也就是說，許多人聽到〈Sign〉的這句歌詞「**對我發出的信號**」就感受到一股躍動感。櫻井覺得之所以會有這種「躍動感」，是因為有別於廣瀨香美一貫的音域與穩定感，讓人更能感受到她飆高音時有股躍動感，而櫻井就是想像這樣的感覺來詮釋。

話說回來，若是為了 Mr.Children 下一張專輯的歌曲做準備，櫻井絕對不會有這樣的發想，因為不會聯想到其他音樂創作者的歌唱特色，更何況是女歌手。這倒讓我想起一件事，沒錯，就是〈花 -Mémento-Mori-〉。當初櫻井就是為了以女主唱為主的小型樂團而寫了這首歌，也開啟創作生涯的新境地，但最終櫻井還是自己演唱〈Sign〉這首歌。

那麼，「Sign」這個詞又是從何發想？這首歌是曲先出來，在尋找旋律的過程中，偶然想到這個詞。

「起初一點也沒想過要用這個詞，但隨著旋律往上飆，開始思索有什麼詞適

合飆高音，發現「Sa」這字很適合，畢竟不恰當的詞不但會削弱整首歌的氣勢，也無法飆高音。於是，我從這個音開始思索合適的字詞，忽然想到『Sign』這個詞。」

這首歌也和日劇《Orange Days》的主題相當契合，柴崎幸飾演的女主角有聽覺障礙，所以對她來說，日常生活中有許多超越言語的重要 Sign。

其實最令人玩味的是，櫻井對於在《至福之音》完成的隔天才創作出來的〈Sign〉，說了這麼一句話：「這首歌總結了那張專輯想表達的事。」

櫻井知道自己並非每次都能發想出令人滿意的旋律。

另一方面，對於自己操刀的作品一向嚴格把關，也不輕易讚賞的小林卻盛讚〈Sign〉這首歌：「櫻井的實力又不知不覺地提升了。」

一首歌的構成有著各種要素，缺一不可地交互作用，打磨出作品的張力。櫻井的靈感加上後半段弦樂等，堪稱打造出「完美的成品」。

看來因為貪杯導致嚴重宿醉，也不盡然是壞事；但也證明了一件事，那就是

翌年二○○五年，又聽到一首不同於 Mr.Children 一貫曲風的歌，也就是

為了日清杯麵系列廣告「NO BORDER」寫的〈and I love you〉，這系列的廣告重點不在於促銷商品，而是訴求一個更大氣的主題，那就是「促使大家多少思考『和平』這件事」，所以要求廣告歌也要表現這般內容。其實早在前年，〈TAGATAME〉這首歌就是這系列的廣告歌。

櫻井很清楚什麼樣的作品適合這系列的廣告，所以對於即將錄製的作品有著某種程度的自信，沒想到慘遭滑鐵盧。

「也許是我端出來的東西『太過理所當然』吧！頓時陷入窘境的我必須趕快重寫新歌。」櫻井說。

要求櫻井重寫的人，就是小林。他覺得櫻井只要稍微改變觀點，一定能馬上交出新歌。「給你三十分鐘，你一定做得到。」完全信任夥伴的小林對櫻井這麼說。

這是發生在「麻布STUDIO」三樓會議室的事。於是，櫻井拿著吉他下到二樓的錄音室。

「我不是那種興致一來就能開始創作的人，所以突然被這麼要求，還真是有點傻眼，只好用吉他一邊彈奏和弦，一邊思索了。」櫻井說。

於是，櫻井先試著用sus4和弦找尋新靈感，「我總覺得這樣感覺太普通，便用aug（augment，增和弦）試彈著不算完整的和弦，就這樣不知不覺完成了大概的感覺。」櫻井說。

〈and I love you〉這首歌確實如櫻井所言，開頭有種漂浮感。不管是A me-ro、B me-ro、C me-ro還是副歌，都不似一般日本流行歌的架構，樂風比較偏「西洋歌」，不少西洋歌的架構都是大略分為兩個部分，沒有過於細節的鋪陳。

從「不知為何突然」這句歌詞開始，情感突然激昂滿溢，之前一直是漂浮感伴隨平穩的氛圍，就連副歌部分，櫻井也展現前所未有的清亮假音；至此，情感卻一口氣爆發。

「總之，這首歌的架構十分簡單，而且為了展現真實感，塞進許多話語。『寫歌的人有很多話想說，哪怕無視旋律，也要塞進許多話語』，所以我是下定決心這麼做，要讓聽者清楚感受到我的企圖。」櫻井說。

說到塞進許多話語，〈無名之詩〉也是如此，亦即從歌曲後半段「墜入這般**順其自然的戀情**」以降的部分。

「那是試著模仿佐野元春先生的風格，結果效果還不錯。至於這首歌，也許從『不知為何突然』這句以後，就是仿效布魯斯‧史普林斯汀吧！這段在演唱會上通常都會反覆演奏，然後我像口白似地說些話。總之，就是這種感覺。」櫻井說。

專輯《至福之音》問世一年半後，又推出專輯《Ｉ♥Ｕ》，收錄〈Sign〉和〈and I love you〉這兩首歌。這次同樣也收錄了豐富多采的作品，而且彷彿讓衝動穿上稱為「音樂」的衣服，打造出作風十分醒目的作品集。

好比〈Monster〉與〈跳吧〉這兩首歌，藉由震撼人心的樂器聲，醞釀出高昂熱情；器樂的尖銳聲響，振奮人心的歌詞，這就是搖滾的醍醐味。

此外，也有大膽挑戰禁忌題材的例子，像是〈隔閡〉這首歌。這作品除了以避孕器為題材，描寫肉體的結合之外，也試圖描述彼此對於往後人生的共識。

除了〈隔閡〉描寫衝動導致的結果，〈CANDY〉這首歌也拓展了櫻井寫歌的情境。

〈CANDY〉是更為大人式的情歌，為何給人這種感覺呢？因為這首歌描寫的

主人翁似乎有過幾次刻骨銘心的戀愛經驗。

「年紀比我大很多，戀愛智商卻沒有跟著成長，又被戀愛沖昏頭……。我邊寫歌，邊想像主角是這樣的人。那麼，為什麼這首歌叫〈CANDY〉呢？因為想說用這麼可愛的詞，恰巧和像是『孤獨感爆發』這句歌詞形成強烈反差。」櫻井說。

編曲方面，用的是最能表現人性的吉他、鋼琴與風琴的組合，加上弦樂的畫龍點睛之效。吉他的奔放音色恰恰與弦樂呈現對比，彷彿各自象徵著主角內心糾葛的欲望與理性。

某本吉他雜誌曾刊載櫻井說明這首歌的發想經過，主要是因為他對英國知名樂團「神韻樂團」（The Verve，一九八九年成軍於英國大曼徹斯特的英式搖滾樂團）的歌曲和弦十分感興趣，遂試著用吉他仿奏，再加以變化、活用，發想出〈CANDY〉中令人印象深刻的 A me-ro 開頭部分。

隨著專輯《I ♥ U》推出，也開啟對他們而言，首次巡迴五大巨蛋的演唱會。正因為是以衝動為契機創作出來的專輯，更要在巨蛋巡迴演出，不是嗎？這

就是他們的發想。

專輯《Ｉ♥Ｕ》還有這樣的插曲。這時期的櫻井有另外一個分身，那就是和小林武史共組「Bank Band」（以小林武史及櫻井和壽為主的樂團，演出所得全數捐贈他們與坂本龍一共同發起的非營利組織「ap bank」），當然也負責寫歌，同時也在思考有什麼是 Mr.Children 參與「Bank Band」演唱會時，才能呈現出來的東西。

正因為是搖滾樂團，更能毫不掩飾內心的陰暗面，憑藉衝動來表現；一回神，才發現情緒可說是傾巢而出，打造出《Ｉ♥Ｕ》這張專輯。畢竟他們是初次挑戰五大巨蛋，表演方式當然得有些改變；但為了在新舊中求取平衡，所以他們在音樂風格方面做了一番調整。

「我想挑戰更明快、更有速度感、充滿正向能量，符合這幾個要素的歌曲。就算被周遭人批評我們『不食人間煙火』、『自以為是的傢伙』，我也想秉持這樣的信念，放手一搏。」（櫻井）

雖說如此，倒也不是說他們一向都是用敬畏態度面對音樂，畢竟隨興本來就

是他們的本色，日常生活點滴都能化為創作靈感。櫻井這時期的作品風格就是如此，據他的說法：「有種從日常生活擷取靈感，又回歸日常生活的感覺。」

這樣的信念終於在二○○七年三月推出的專輯《HOME》，做了個總結。看著打造出來的成果，發現「描述不少關於家人的事」；其實櫻井並非刻意選擇這題材，他說一回神，才察覺這樣的歌挺多的。

一首、一首完成的同時，赫然發現這一點。

每一次製作專輯就像登山，以攻頂為目標，而且為了達成目標，必須從探尋登山口開始。這次是從二○○六年一月，四人與小林在錄音室集合這一刻開始。以兩週為單位，專注創作音樂，之後離開錄音室兩週左右，充分轉換心情，畢竟客觀看待自己的創作，也是一段非常重要的時光。

最先完成的是〈箒星〉（即彗星、掃把星之意）這首歌，也是象徵《HOME》這張專輯的作品。

這首歌是汽車公司活動的廣告歌，採用的是副歌部分，但原先譜寫的歌詞有

經過修改；編曲方面也因為歌詞出現「摩天輪」這詞而做了些嘗試，結果還是被打槍，所以當時他們稱原始版本是「摩天輪版」。歷經幾番周折後，還是回歸他們的信念，也就是創作「充滿正向能量的歌」。不過，這首歌的速度感讓演奏者有著不小的壓力。

鈴木說。

「演奏這首歌時絕對不能鬆懈，必須有能夠立即回應彼此樂聲的餘裕才行。」

對他們來說，這首歌就是這樣的作品。打從一開始的鼓聲連擊就說明了一切，我們耳朵聽到的是鈴木那「噠噠噠噠噠」痛快不已的鼓聲。

若是演唱會，也許他那天的生理節律會瞬間展露無遺吧！還會霎時傳給其他團員，當然也深深影響這首歌的整體演出效果。

〈箭星〉這首歌不但讓四人與小林的琴聲像在激烈爭論，吹起龍捲風似地盡顯合奏魅力，也代表二〇〇六年當下，名為「Misuchiru」的特快車一路疾馳，穩定向前的作品。如果被他們邀請上車，我們一定會舒服到不想下車，一路朝向未來，不斷前行。

不同於〈無名之詩〉等其他歌曲，這首歌格外讓人想起團員們演奏時的模樣。好比田原彈奏吉他的方式，站在舞台上的身影，下巴與膝蓋上下動著的小動作；以及低著頭，上半身稍微往下沉似的中川，從他手中的貝斯流瀉出動人旋律，一幕幕清楚浮現眼前。參與演奏這首歌的製作人小林則是化身「鋼琴獨奏家」，尤其後半段從不規則拍子到快速音群，手指的迅速滑動可說氣勢驚人。當然，鈴木從一開頭的連擊鼓聲開始，始終是這首曲子的能量來源。

櫻井讓我們接收到毫無雜味的歌唱世界。他像是要把每一小節唱進我們的心裡般，積極思考這首歌如何呈現。事實上，這首歌想要展現的企圖就是「改變聆聽音樂的方式，尤其是年輕族群」。

「音樂不再只是單方面的傳送，而是期望大家能同聲齊唱一首歌，用歌曲聯繫彼此的心。」（櫻井）

〈箏星〉就是蘊含著如此祈願的作品，尤其是副歌那段優美的旋律，宛如眾人齊聲高唱，最適合表達心靈相契的感受。

特別值得一提的是這句歌詞「我們是擔起未來的人，化為人形的光芒」，這

種擬真感毫無違和，或許正因為身處現代社會，才能將日常感完美化為這句歌詞

「化為人形的光芒」。

宛如希望之光遍灑心靈各角落，想像光芒化為人的形體。於二〇〇六年七月發行的〈箒星〉，或許會讓人想起他們之前發行的單曲〈向光映射的地方〉的封面。

當初錄製專輯《ＨＯＭＥ》時，櫻井讓團員聽的試聽帶裡有好幾首歌，其中有一首聽得出他的琴藝精進不少，可說是以鋼琴主敘的歌曲，那就是〈印記〉。同年十一月以單曲形式發行後，成為非常暢銷的歌曲。

這首單曲長達七分十二秒，可說是一大特例。這樣的長度讓人絲毫不覺得冗長，滿溢的情感逐漸擴散，擴散的同時也在尋找空隙，再次注滿情感，直到最後的最後，強烈情感一口氣宣洩，劃下完美句點。也就是說，七分十二秒的長度才能毫無保留地傳達主角十足戲劇化的心情。

高唱情真意切的情歌時，各種樂器必須保持適切的距離感，才能留一處讓聽

者有所共鳴的空間。以 Mr.Children 的歌曲為例，好比〈想擁抱你〉這首比較早期的歌，就是一首充分保留這般空間的作品。

錄製〈印記〉時，五分十七秒處可說最費工，有如燃燒般熾烈鳴響的樂聲突然中斷後，旋即再次響起。

「我們在錄音室思考如何編曲時，實在很煩惱最後的最後要如何劃下完美句點。後來想到這一招，而且實際試過後，效果真的很棒。我永遠也忘不了大家不由得大喊：『成功了！』那一刻。」鈴木說。

這是一首始於愛，也終於愛的歌，彷彿是此刻的心情，也像是在回想什麼，情感往來於開始與結束之間，傳達兩人的各種距離感。從前奏的琴聲〔D♭Cm7-5 F〕（即和弦）蘊含的世界觀，就能感受到透過樂聲貫穿整首歌的充沛情感。

「我覺得不必一定要賦予這首歌什麼故事，只要描寫出思念一個人的深刻情感就行了。」櫻井說。

與其硬擠出故事，想著如何將故事打造成歌，不如好好地描寫「思念之情」。

雖說如此，要是沒有歌詞與旋律，無法成「歌」；但從這首歌的歌詞可以清楚感受到櫻井不想過度依賴言語的態度，怎麼說呢？好比「無論選擇什麼樣的措辭」、「滿是謊言」等，清楚表明他的想法；還有這句「將用左腦寫的信揉成一團扔掉」也是一例，因為左腦是掌管語言的部位。再者，櫻井甚至用「沉默之歌」這樣的詞彙來表現。

內心一直積存著尚未消化的思念，作為消化這些思念的出口就是「darling darling」這個再簡單不過的詞，而「Oh My darling」這句更是強化情緒。眼看即將唱完，僅剩的一點點留白時間，再次反覆高唱「darling darling」；但最後是以憐愛溫柔，近似呢喃般的歌聲取代嘶吼，一舉透明化歌曲裡的戀慕之情，饒富餘韻。

櫻井也是有著血肉之軀的人，擁有愛人與被愛的點點滴滴，所以這首歌應該也蘊含著他對珍愛之人的心意。若是喜歡將詞曲創作者描繪的世界觀，當作私小說來看的人，肯定會對這一點十分感興趣。其實櫻井提及《HOME》這張專輯

時，便說過赫然發現「描述不少關於家人的事」，而這首歌描寫的那個「深愛之人」應該是對他來說，非常親近的存在吧！

事實上，「深愛之人」指的是「小夢」，也就是櫻井養了七年的松鼠猴，就在他寫這首歌之前去了另一個世界。

「我根本是邊哭邊寫這首歌，不過也許有刻意控制自己的情緒，讓這首歌是一首任誰都有共鳴的情歌，而不是悼念死去之人的歌。」櫻井說。

確實有這麼一段幕後插曲，而且是極為私密的事。當他的這份情感傳至眾人耳裡，也就是將情感化為流行歌的過程中，他也從悲傷情緒中解放，藉由譜寫這首歌得到療癒。

「明明寫的是一時迸發的情感，卻赫然發現『darling darling』後面要是接『calendar』還能押韻呢！」櫻井說。

這段幕後插曲可說是令人印象深刻的製作祕辛。後來我聆賞〈印記〉這首歌，腦子居然浮現的都是這些幕後插曲。不，不對，只要聆賞〈印記〉這首歌，腦子就會不斷迴響那一聲聲令人感動不已的「darling、darling」，以及效果加乘的

「Oh My darling」。

為何一再反覆的歌詞能如此感動人心呢？當然是因為這首歌映照著每個人心中的「最愛」吧！

歌曲具有念力、不可思議的力量，動聽的歌曲一定具備這些元素。

2008-2010

GIFT

GIFT

最漂亮的顏色是什麼顏色？

最閃亮的東西是什麼東西？

一邊尋找著最棒 GIFT 的我

想像著你開心的模樣

雖說想找到「真正的自己」

雖說想知道「活著的意義」

當我用雙手交給你這東西時

要是能突然解謎就好了

要是你能收下就好了

我一直都想送給你

所以總是緊緊地握在手心

已經變得皺巴巴，早已變色

連客套說句這東西很漂亮都說不出口

「回答是白是黑吧」被問到這般難題

站在已無前路的牆壁前方

我們依舊迷惘，但即使迷惘

白與黑之間

有著無限多的顏色

找尋適合你的顏色，取一個溫柔的名字

你看，這是最漂亮的顏色

現在，要把它送給你

即使抵達了地平線

眼前還是會出現新的地平線

「乾脆放棄吧？」我這麼問自己

「我還想繼續走。」聽到這樣的回答

負荷在不知不覺間逐漸增加

但我還有餘力背負

也會連你的那份一起擔，所以待在我身邊吧！

光是這樣，我的心就變得輕盈

在沒有終點的旅程盡頭

誰是「被選上的人」？

即使那個人不是我

我也繼續奔跑，繼續奔跑

因為有溫暖的陽光照射

才會有陰涼處

這一切都有意義

若能相互讚賞

那麼無論身處何處

都能感受到光

現在，要把它送給你

你會喜歡嗎？請收下吧！

因為有你陪伴，我才能找到

所以要說謝謝的人是我

最漂亮的顏色是什麼顏色？

最閃亮的東西是什麼東西？

我緊抱著你給我的 GIFT

永遠放在內心身處

你看，閃閃發光呢！

永遠都會閃亮

二〇〇八年六月，他們的新歌開始在日本全國各地播放，那就是NHK轉播北京奧運的主題曲〈GIFT〉。這首歌在奧運轉播期間可說傳遍街頭巷尾，就連平常沒機會聽到Mr.Children歌曲的人也對這首歌十分熟悉。

某天，有位年長女性對櫻井說了句：「你們的歌很好聽呢！」這句話深深刺激了他們。「要創作什麼樣的作品比較好呢？」原本這麼想的他們心境一轉，思索著：「什麼樣的人會聽我們的歌？」這首〈GIFT〉讓他們在創作時多了「假想聽眾」這般想像。

那麼，這首歌是如何誕生呢？最初的關鍵字是「白黑」。某日，櫻井半夜突然醒來，腦中浮現這樣的想法：「雖說是『白黑』，但大家應該知道除了白與黑之外，還有許多美麗顏色吧！」櫻井說。

要說為什麼會冒出「白黑」這詞，其實是因為這一天櫻井好像和誰聊天時，對方說了一句：「非白即黑啊！」這句話一直殘留在他腦中一隅。

他直覺這想法或許能「化為歌詞」，便筆記下來。

所以每次遇到這樣的情況就會筆記嘍？相較於其他詞曲創作者，櫻井的靈感

來源似乎較為廣泛，但也不是每次都能把靈感寫成歌，只能說他是那種二十四小時不關機，且不厭其煩記錄每個靈感的人，這也是他的一種才華。

接下來就要進行錄製了。此時，工作人員告知一個消息：「NHK那邊來商談關於奧運轉播主題曲一事。」時機還真是來得恰到好處。櫻井想起半夜醒來筆記一事，「非白即黑」一詞讓人聯想到勝負之爭。奧運常見那種只差零點零一秒的競爭場面，或許能活用這靈感。

先來說說〈GIFT〉的歌詞吧！歌詞的一大特徵是從開頭就採「～是什麼？」的連續問句，再來是要樹立一個較大的主題；不過從歌詞來看，其實有「兩個關鍵詞」，也就是這首歌的主角一直在探尋「真正的自己」，以及「活著的意義」。

由此開始更具體傳達歌名的意義，亦即今後要贈送給你的「GIFT」，也就是解謎「真正的自己」以及「活著的意義」這兩大主題；但歌詞並未立刻點出具體方法為何，而是一直用送給你「那個」，如此簡單卻意味不明的指示代名詞來表現。

接下來的歌詞內容可說是令人出乎意料的開展。我們對於禮物總有著一定程度的想像，好比裝在盒子裡，繫上蝴蝶結之類的；但這首歌的歌詞完全不是這回事，顛覆我們的想像。因為「緊緊地握在手心」，以至於變得「皺巴巴」，搞不好「早已變色」，即便如此，還是想送出去。

進入副歌，櫻井的最初靈感「白黑」登場。這段歌詞完全反映他最初的想法，旋律也很優美流暢。也許「白黑」這詞早已深植櫻井的腦中，以最自然的形體唱出來。

如同前述，這首歌是ＮＨＫ轉播北京奧運的主題曲。一說到與奧運有關的顏色，首先想到的是獎牌顏色；但這首歌並未高唱什麼「以爭取最閃耀的金色為目標，努力吧」這樣的歌詞。

其實這樣的想法與被譽為「現代奧林匹克之父」，即古柏坦男爵（Pierre de Frédy, Baron de Coubertin，生於一八六三年，卒於一九三七年，國際奧委會終身名譽主席，致力倡導奧運精神）的主張一致。

「就算金牌再怎麼閃耀，但奪牌一事並無意義吧！一路走來的付出與努力，

還有許多人的支持與羈絆更有價值，不是嗎？我是這麼認為啦！這才是我想歌頌的『光輝』，也是這首歌想表達的東西。」櫻井說。

〈GIFT〉這首歌承載著四人，也就是 Mr.Children 的想法。

「最初開會討論這首歌時，大夥達成的共識就是創作一首對現在的我們來說，一首新版的〈無盡的旅程〉。」鈴木說。

〈無盡的旅程〉是首深受運動員喜愛的名曲。櫻井的興趣之一是足球，也認識不少職業足球員，所以能將他們的想法轉達給其他團員。

這首歌也成為不少職棒選手上場比賽時，球場播放的登場曲。此外，報章雜誌刊載體育相關報導時，各類型運動好手也紛紛表示非常喜歡這首歌。

〈無盡的旅程〉有句歌詞「登上愈高的阻礙，感覺愈好啊」，可說是運動員的心情寫照。因為這次要製作的是奧運主題曲，所以全員一致認為朝此方向創作就對了。

那麼，結果如何？〈GIFT〉是否成了新版〈無盡的旅程〉呢？〈無盡的旅

程〉提到的「找尋自我」並未在〈GIFT〉裡繼續探求，「地平線」也取代了「登上愈高的阻礙」，而且就算抵達地平線，「眼前還是會出現新的地平線」。

這不是一種虛無感，相反地，是在表達活著一事就是只要生命猶存，心中風景就會像這樣持續下去。他們也以這首歌打破既有框架，奔向另一處境界。這年的除夕夜，Mr.Children 終於初登「紅白」。此外，他們也為 NHK 於二○○八年四月開播的連續劇《野球少年》，演唱主題曲〈少年〉，可說是和 NHK 關係相當密切的一年。

二○○八年，又誕生一首改寫長銷紀錄的名曲〈HANABI〉（中文為煙火之意）。繼〈GIFT〉問世後約莫過了一個月，九月三日推出這首歌。前作拓展了 Mr.Children 的歌迷層，〈HANABI〉則是緊緊捉住這些人的心，成為真正的歌迷。

當然，Mr.Children 始終保持高品質創作也讓死忠粉絲引以為傲。這首歌是為富士電視台連續劇《空中急診英雄》譜寫的主題曲。這齣連續劇不但系列化，還搬上大銀幕，連帶使〈HANABI〉也廣為流傳，可說是達到雙贏效益的歌曲。

〈HANABI〉的催生過程波折不斷，身為詞曲創作者的櫻井和壽心中也有糾葛。基本上，他並不期望每首新歌都暢銷，而這時的創作其實也沒得到其他團員的認同，也就暫時封存了。

與此同時，櫻井開始熱衷某件事。他買了一把新的木吉他，參考詹姆斯・泰勒（James Vernon Taylor，美國音樂人、吉他演奏家）的演唱會精選輯《One Man Band》，努力練習。要說身為專業音樂人，在日本樂壇占有一席之地的他為何還要如此努力精進，只能說這也是他為人稱許之處。藉由重返初心，將努力化為朝向下一個目標的原動力，並以意想不到的形式讓封存歌曲重見天日。

起初，櫻井只是想精進吉他技巧。詹姆斯・泰勒的作品中，他最喜歡〈Never Die Young〉，這首歌除了琶音技巧是一大要點之外，還有清澈的樂音。光是模仿無法滿足櫻井，於是他試著將原本的大和弦轉調成小和弦，發現呈現出來的效果不錯。

逐漸背離原曲，原創萌芽來到櫻井身旁；雖說如此，也只是些許新鮮點子罷了。

這時，櫻井突然想起那首被暫時封存的歌。如果照現在這樣把大和弦改成小和弦，也許能讓這首歌敗部復活。於是，櫻井帶著這首從詹姆斯‧泰勒的作品發想而來的樂句，加上前奏的作品，前往錄音室。

櫻井趕緊讓其他團員聽聽這首歌，為連續劇《空中急診英雄》譜寫的主題曲就這樣漸漸成形。一直以來讓四人躊躇，總覺得好像少了點什麼的這首歌，因為新寫的前奏而補足缺憾，隨即開始進行錄製。無奈櫻井還是覺得不夠好，再次躊躇不已，這又是為什麼呢？

櫻井再次回想這齣劇的故事背景，既然是講述飛行急救隊年輕醫師們的故事，肯定有許多與死神搏鬥，分秒必爭的緊張場面，一想到是這般劇情的他總覺得歌曲方面還是有些不足。於是，他從 A me-ro 開始重寫，接著完成 B me-ro，連副歌也完成。重寫時，他特別留意整首歌務必要呈現一股緊迫感，以及從事急救醫師這份工作所需的熱情與真誠。

「想說一邊想像這些要素，看看能不能發想出什麼新旋律，結果發現，自己

竟然將那時在家裡從詹姆斯‧泰勒的作品中汲取靈感，進而譜寫出的前奏放進重寫的 B me-ro 中。」櫻井說。

這是還沒寫出歌詞時的事。

「不過，B me-ro 是我平常不會嘗試的歌唱方式，心想或許這就是我要的感覺吧！就這樣反覆哼唱這一段，有種詹姆斯‧泰勒降臨的感覺。」櫻井說。

〈HANABI〉是任誰聽了都會著迷的歌，副歌不是反覆唱著「再一次、再一次」嗎？這句「再一次」其實唱了四次。

「當時我受訪常被問到：『這部分是如何創作出來呢？』與其說我刻意選詞，應該說是這段旋律催生了『再一次、再一次』這樣的歌詞，也就毫不猶豫地用了。」櫻井說。

通常第一段副歌若這麼寫，第二段就會有些變化；但這首歌卻連第二段、第三段，甚至結尾都反覆這句歌詞，促使這部分聽起來有種「邀約」、「催促」的感覺。

當舞台與觀眾席融為一體時，表演者為了炒熱氣氛，一般都會說：「來吧！

一起來吧！」這首歌卻用了「再一次」這句聽在觀眾耳裡帶有邀約、催促意思的歌詞，可說是非常特殊的成功例子。

再者，這句「再一次、再一次」也給了聽者客觀的感受。歌曲結束後，從〈HANABI〉汲取的情感隨著這句歌詞在腦子裡反芻。閉上雙眼，彷彿還聽得到這句歌詞，有如夜空煙火的殘影。

其實他們在這首歌裡加了巧思，向一直支持 Mr.Children 的歌迷，表達由衷謝意。那就是進入副歌之前，鈴木那極具畫龍點睛之效的連擊鼓聲「咚咚登、咚、登登」。

「或許會讓大家想起〈無名之詩〉吧！所以我們試著在歌裡加了這個安排。」櫻井說。

他們為了轉換心情，並未使用慣用的錄音室，而是選擇在澀谷的「東急文化村 STUDIO」錄製這首歌。錄音室不一樣，樂器的鳴響方式也不同；這對於團員們來說，是非常正向的刺激。

同年十二月推出收錄〈GIFT〉與〈HANABI〉的專輯《SUPERMARKET FANTASY》，是張特色鮮明的作品集。他們也說明了這張專輯的特色：「自從樂團風潮興起後，音樂人在思考什麼、想什麼，儼然成了一大主題。相較之下，這張專輯比較類似八〇年代流行歌曲的製作方式，有作曲者、編曲者希望讓聽眾享受音樂樂趣的作品，所以比較貼近那時代的音樂風格。」（櫻井）

不過錄製過程中，有一首歌直到最後的最後還是想不出適合的歌詞，那就是〈繪空〉。那麼，這首歌又是如何誕生的呢？

就在錄製過程即將進入尾聲時，他們收到負責設計專輯封面的森本千繪提的幾個設計案。

「每個提案都給人開朗又流行的印象，原來我們的專輯給人這種感覺啊！既然如此，要用什麼言詞詞具象化這樣的世界觀呢？於是我邊思索，邊寫歌詞。」（櫻井）

櫻井萌生這樣的概念後，隨即著手填詞，而且相當有把握寫出來的東西能得到大家的認同。

「我盡量用些感覺明亮、耀眼的詞彙。至於這首歌的第二段歌詞『天氣預報說從傍晚開始』、『只要心存冀望，任何景色都能變成寶石』，則是配合旋律自然而然迸出來的詞句。」

錄製〈繪空〉這首歌時，他們大膽降 key。這是為了能夠盡全力飆高音、嘶吼的一種方法，深深吸氣，大大吐氣，唯有氧氣充滿全身才能驅動五感，也才能讓聽者感受到閃閃發光的三百六十度景色，這是他們幾經思考後做出的決定。

這首歌的副歌部分也是一大特色。畢竟「Rock me baby」這句歌詞實在很難與他們平常給人的印象有所連結，所以不妨想像這句是穿皮夾克的搖滾歌手在高歌；也就是說，這一段不是他們在演奏，而是歌曲中描述的人物正在聆賞「別的歌手演出」……或許可以這麼解釋吧！

當然他們也很期待在演唱會演奏這首歌，與觀眾同樂。果然隨著巡迴演唱會起跑，熱唱一首首新歌，而其中最能炒熱現場氣氛的就是這首〈繪空〉。現場氣氛嗨到彷彿連續幾年演唱會都有演唱這首歌，早已與歌迷們約定好似的熱烈，卻又有著難以言喻的新鮮感，就是這首歌的獨特魅力。

二〇〇九年，Mr.Children 以前一年推出的專輯《SUPERMARKET FANTASY》為名，舉行全國巡迴演唱會，動員八十萬人參與，專輯亦熱銷一百五十萬張，再次證明他們身為頂尖樂團的實力。

然而，就像以往繼《Atomic Heart》之後推出專輯《深海》般，他們不會安於現況，而是敢於航向未知漩渦，這是他們的一貫態度。

於是，我們聽到一個不太熟悉的詞彙「Split the Difference」，意思是「互相讓步」、「折衷」。他們究竟想做什麼呢？

現在回想，可說是一招苦肉計。二〇〇九年巡迴演場會結束後，櫻井著手準備下一張專輯。

「包括編曲在內，完成了幾首歌，但要怎麼做才能讓我們自己、讓聽者有耳目一新感，其實我沒什麼自信。」（櫻井）

此時的櫻井不是立刻籌製下一張專輯，而是思考對現在的他們來說，「什麼最新鮮有趣？」專輯《Split the Difference》的構想就是由此展開。

二〇一〇年一月下旬，四人與小林商議樂團今年的活動方針，櫻井譜寫的新歌也開始進行配音；但關於活動方面尚未有任何具體規劃，總覺得想摸索些不一樣的東西，有別於一直以來出專輯、舉行巡迴演唱會的慣例。

「我想做的與其說是創作新東西，不如說是試著用樂團發聲。」櫻井說。

或許這想法是日後一連串事情的起點。總之，為了因應任何情況，各種準備絕不能怠慢，其中之一就是用影像記錄樂團的一舉一動；但他們並未聘僱知名攝影團隊，而是工作人員分工掌鏡。縱然如此，還是沒有任何具體目標。

就在時序即將進入二月下旬，櫻井突然提議：「我可以提一個很胡鬧的想法嗎？」他微笑地說出「胡鬧」這詞。至於怎麼個胡鬧法，就是邀請眾親朋好友來非相關人士不得進入的錄音室「開趴」，讓他們當聽眾，就這樣在錄音室舉行「現場錄音演唱會」。

全員一致贊成這提議，開始準備；雖說是「現場錄音演唱會」，但並非全都演奏新歌，而是挑了二十幾首舊作，有的是好久沒演奏的歌，有的是專輯有收錄，卻從不曾在巡演中演奏。

「我想那種許久沒演奏的歌，有著為何那麼久沒演奏的理由。畢竟每首歌當初創作時，我們都是『全力以赴』，只是隨著時光流逝，我們的心境也有些改變。」（櫻井）

這就是之所以許久沒演奏的理由。

「不過，我想試著重新面對這些歌曲。這麼一來，我們能在現場演出的作品就更多了。」櫻井說。

事實上，當時櫻井的說法更感性。

「我想，這種感覺就像買『新衣服』之前，先從衣櫃拿出舊的穿穿看，搞不好有幾件稍微改一下就能穿了。當然也有不用改就能穿的。」

三月二十六日，天氣清朗之日的傍晚過後，終於舉行初次的「錄音室現場演出」。地點就在他們的主場，東京都內的「OORONG RECORDING STUDIO」，附近綜合商業大樓林立，錄音室就位於如此平凡無奇的街景中。入口十分儉樸低調，停車場就在腹地最裡面。

不過比較特別的是，門廳處放置訪客簽名簿，嘉賓們簽名後沿著銀光閃閃的樓梯上到二樓派對會場。這裡是這棟建築裡最寬敞的空間，可作為開會、採訪等多用途場地。

眾親朋好友手持酒杯，彼此寒暄、聊天。今晚有某位團員也身處於人群中。

不久，錄音室現場演出正式開始。

錄音室位於這棟建築的一樓。沿著不算寬敞的走廊往前走，左邊是團員們的休憩室。因為錄製期間，錄音室氣氛總是很緊繃，所以這處休憩室對他們來說，是一處可以暫時喘口氣的重要地方，還能在這裡吃些輕食，時而高聲談笑，時而認真討論事情。這天，這裡則是作為演出者們的後台休息室。

背對休憩室，正面有扇厚重的門。轉一下橫向大門把，裡頭就是錄音室，或許氣氛比較緊張的關係，有種連氣壓都變得不太一樣的錯覺。

每次招待三十到五十人左右的嘉賓進入稱為音控室的房間，內有調整聲音的控音台與各種機器。

負責管理這裡的，是從 Mr.Children 出道以來就合作的技術工程師今井邦

彥。坐在音控台的他可以看到前方的錄音室，但並非一覽無遺，因為要是太開放，在錄音室錄音的演奏者就比較容易分心。

雖說如此，還是可以看到團員們和小林的身影，唯獨不見鈴木。原來因為樂器特性的關係，他待在右邊稱為鼓室的專用小房間，畢竟要是待在同一處空間演奏，鼓聲的回音會干擾到其他樂器。

還有一個特別之處，那就是進入錄音室後，左邊有一間主唱專用的錄音室；但這天櫻井和其他團員待在同一間錄音室。他向受邀嘉賓簡單問候後，隨即開始演出，從裝設在音控台前方的揚聲器傳來清楚的演奏聲。

開場曲是收錄於專輯《HOME》中的〈SUNRISE〉，這首歌從未在演唱會上演出。誠如櫻井所言，試著套上買來卻從未穿過的襯衫，第一首就發揮了「Split the Difference」的精神。

這首歌結束後，受邀嘉賓們的如雷掌聲傳到團員們所在之處。他們也演奏與原始版本有點出入的作品，〈向西向東〉就是一例，大膽捨去原先作為骨架的

十六 bit 吉他切音技巧（也就是一拍刷四下，一小節刷十六下），重新演繹。另外一首〈穿越斑馬線的人們〉，更是給人耳目一新的感覺，如果說原始版本是坐在愛車駕駛座上觀察行人的靜態版，那麼新版本就是動態版，彷彿主角快步奔過通向未來的斑馬線，有著超能力似的飄起來，就是如此動感的架構。

至此，可說創造了「原創新風」，絕對有記錄下來的價值，也讓人逐漸明瞭舉辦這場錄音室現場演出的意義。

第一場於三月二十六日順利結束後，四月三日又舉行第二場。這場不但開始加入弦樂器演奏，且先讓嘉賓們觀賞他們的演出，演出結束後才是派對時間。之所以更改活動流程是有理由的，畢竟若先開派對，總覺得有種分明已經「慶功」，卻還要上台演出的感覺。

四月十三日的第三場演出，還請來 Suga Sikao（本名菅止戈男，是一名歌手及音樂製作人）與 Salyu（日本女歌手及樂團主唱）助陣。除了兩位與 Mr.Children 是多年舊識，互動頻繁之外，主要是因為〈Fastener〉這首歌。櫻井

曾公開說「這首歌加入了 Suga 先生的基因」，寫這首歌的靈感來自 Suga，所以想請他一起演繹這首歌，可說是非常有趣的嘗試。當 Suga 開口高歌時，感覺這首歌根本就是「為他量身訂製」。

請來 Salyu 助陣的〈虜〉，成了一首聽了會起雞皮疙瘩的歌。這首收錄於專輯《深海》的歌經過重新詮釋，硬式搖滾與靈魂音樂的融合，散發獨一無二的魅力。兩人齊聲高歌迸發強烈的化學反應，櫻井以 R&B 的經典名曲〈When a man loves a woman〉的歌詞回應她的嘶吼。

此外，還有演奏西洋經典歌曲的橋段，也就是〈Tomorrow never knows〉的和弦靈感來源，包括辛蒂‧羅波膾炙人口的名曲〈Time After Time〉，以及艾爾頓‧強的〈Your Song〉，甚至連約翰‧藍儂的〈Jealous Guy〉也是演出曲目之一。

順帶一提，鈴木擔任〈Time After Time〉這首歌的合音，深怕忘記歌詞的他，還用麥克筆將歌詞寫在鼓皮上當作小抄。

那麼，他們對於這次別出心裁的創意有何感想呢？

「如果只是單純錄製，就會想著要『留下最佳錄製版本』，思索『音樂還能

呈現什麼有趣東西」。這次因為有嘉賓參與，自然萌生想向外人秀一下的念頭，我覺得這樣的嘗試剛好可以平衡一下。」（櫻井）

不久，他們便暫別錄音室，奔向外面世界。四月十九日，他們站上平常多是舉行爵士音樂會的「MOTION BLUE YOKOHAMA」舞台。團員們配合場地氣氛，以身著西裝外套的優雅裝扮登場。這場音樂會是以參與「BANK BAND」的音樂人為首，不少嘉賓蒞臨。他們演唱了〈Rosarita〉這首曲風相當特別的新歌。

之後他們又移師陣地，這次選在經常上演音樂劇、舞台劇的「東京GLOBE座」舉行演唱會，並同步拍攝。四月二十四日與二十六日各一場，觀眾席上有四百四十位參與官方粉絲俱樂部抽選的幸運兒。演唱會上，Mr.Children不但和十四位弦樂樂手一起演出，還請來銅管樂手共演，兩天的演出內容有些差異。

將演唱會映像化，並於電影院上映的點子是突然想到的。這部名為《Mr.Children/Split the Difference》的音樂紀錄片於九月上院線，為期兩週。歌迷們期待Mr.Children在二○一○年更活躍，所以這次的上映活動非常成功。

看完這部影片後，深深感受到他們面對音樂的真摯態度與滿滿的愛。作為影片的核心曲目有〈SUNRISE〉、〈Another Mind〉、〈Surrender〉、〈Fastener〉、〈虜〉等，都是非主流作品。顯示他們不想以暢銷歌曲消費大眾，希望將他們對於音樂的真摯與熱情傳達給大家。尤其是早期作品〈Another Mind〉經過修改後，成了能和現今時代有所共鳴的歌曲。

片尾流瀉著唯一的新歌〈Forever〉，側拍他們在錄音室工作的影片就是在錄製這首歌。作為片尾曲的〈Forever〉象徵樂團對於今後的展望。

這部電影很快便發行DVD，並強調是「音樂紀錄片──『Split the Difference』完全版（DVD＋CD）」。所謂「完全版」就是不只影像，還附上新編版歌曲的CD。事實上，當初團員們的目標是「錄製錄音室現場演唱會」，發行電影只是附帶。

這張CD的音質更真實、更有臨場感。總之，一邊錄製，一邊進行演唱會的「Split the Difference」精神盡在這張CD中。

2010-2012

擬態

擬態

從落後開始的比賽

今天還是結束在同樣的分數

那些失去價值的夢想化成骨灰

堆積如山

露出彷彿隨時能消弭隔閡的親切笑容

幽靈船的彼端，明日有如五里霧

在柏油路上飛奔跳躍

想像自己是飛魚

即使流血，也要盡量向前飛躍

倘若能將必然、偶然

全都化作自己的所有

就能超越現在，繼續前行

夥伴們各有各的品味與嗜好

討厭習以為常的事

總覺得好羨慕他們

使力洗淨的雙手

烙印著鮮血

從某天被殺身亡的惡夢中驚醒

所有被宣稱「有效的」營養補給品

都在胃裡化成泡沫消失

因為一切都是虛偽

勢必會錯看什麼

就想看透事物

如果只靠雙眼，只靠耳朵

又是誰決定呢?!

身心障礙者一定比健全的人不自由

更為滿足嗎?!

坐擁財富者比什麼都沒有的人

應該會比現在更美麗⋯⋯

全都化作自己的所有

要是能將流言蜚語、真相

現在也露出讓人想伸手撫摸的溫柔笑容

水平線的彼端浮現希望

在柏油路上飛奔跳躍

想像自己是飛魚

即使流血，也要盡量向前飛躍

要是能將誤解、誠實

全都化作自己的所有

就能變得比現在更堅強……

就能超越現在，繼續前行……

特別的錄音室現場演出過後，Mr.Children 就一直沒有新動靜。我們愉快享受音樂紀錄片與 DVD 的同時，卻也十分期待他們的新作，這般渴望該如何宣洩呢？

繼二〇〇八年十二月推出《SUPERMARKET FANTASY》後，轉眼間已經過了兩年。就在不少人心想今年大概也聽不到他們的新作時，卻傳來令人開心的消息。Mr.Children 宣布他們的新專輯概念，就是有如座頭鯨躍出水面的身姿。電視宣傳片頻繁播放新歌〈365 日〉、〈fanfare〉的片段。不久，終於宣布新專輯《SENSE》於二〇一〇年十二月一日問世。

一般發行新專輯時，好幾個月前就會開始上各大媒體宣傳，團員們接受採訪，參與各種音樂相關節目；但這次完全沒有，就連新專輯名稱都是即將發行前才公布。如此「反常情況」引發各種臆測，不是謠傳他們與唱片公司鬧得不愉快，就是認為他們厭倦上媒體宣傳。

其實，他們只是希望大家看待這張專輯時，「不要有先入為主的觀念」，純粹想貫徹這想法罷了。

「希望大家不要有先入為主的觀念」，應該是任何領域藝術創作者的祈願

吧！但就現實層面來說，有其難處。細細回想，櫻井曾說過這麼一段話：「其實，我很羨慕覆面歌手。多麼希望不受到 Mr.Children、不受到『櫻井和壽』個人形象的影響，純粹呈現音樂。」

發布最低限度的新專輯消息之後，就沒有更進一步的宣傳了。就連新專輯名稱《SENSE》也沒有任何說明，可說徹底落實他們的祈願，希望每個人用自己的「SENSE」看待這張專輯。

雖說〈365日〉是廣告歌，〈fanfare〉是電影《航海王》的主題曲，但這是繼他們的出道作《EVERYTHING》以來，專輯收錄的歌曲都是初次CD化，聽者也就比較沒有什麼先入為主的觀念。

當初他們完成《Split the Difference》後，對於下一張專輯並沒有什麼明確想法；那麼，這張新專輯是如何打磨出來的呢？

「記得是完成〈I〉、〈擬態〉、〈搖滾永生〉這幾首歌的時候吧！總覺得無論對自己還是聽者來說，專輯只要有這三首就有股新鮮感。」（櫻井）

收錄在專輯的第一首〈I〉也是其中之一。伴隨有些慵懶感的和弦，第一句

歌詞就是「夠了吧?!」居然一開始就推開聽者。櫻井的歌聲也醞釀著恍惚感，樂團的演奏也堪比《深海》那時既重且強。

〈Ⅰ〉果然如他們所願，非常適合擔任不帶任何先入為主觀念，開始聆賞這張專輯的引路者，歌詞內容也迫迫著聽者的心。接著聽到的是〈擬態〉，不再推開聽者，而是一首「為了劃下句點的同時，也期待再次聚首」而寫的歌，讓人期待在演唱會唱這首歌時的高漲氣氛。專輯宣傳片流瀉的是副歌部分，而這句「在柏油路上飛奔跳躍」讓人想和團員們大合唱。

這首歌原本是幫歌手 Salyu 譜寫的作品，副歌的飆高音部分就是為她設計，沒想到櫻井卻表示：「雖然是幫別人寫的歌，但我還是想要自己唱。」

於是，這首歌成了 Mr.Children 的歌，並進行錄製。

從來沒有一首流行歌曲的歌名叫做〈擬態〉。

「我喜歡聽伊集院光（搞笑藝人、廣播節目主持人）先生的廣播節目。某天他在節目上提到『《擬態昆蟲》這張 DVD 很有趣』，這句話令我印象深刻。

『擬態』啊！歌名的由來就是這樣。」櫻井說。

歌詞寫著「流言蜚語」、「真相」之類，將兩個相反詞並列在一起。

「比起歌詞內容，我更希望聽者以自己的『感覺』來聽這首歌，這也是《SENSE》這張專輯的訴求。」（櫻井）

雖說如此，他對於用詞還是有其堅持，好比「身心障礙者一定比健全的人不自由，又是誰決定呢?!」就是他想清楚表達的東西。

這般觀點與榮獲諾貝爾經濟學獎，即印度裔學者阿馬蒂亞・庫馬爾・森（Amartya Sen，以對福利經濟學的貢獻，榮獲諾貝爾獎）主張的「衡平」概念不謀而合。並非以是否擁有財富看待一個人，而是要以「人類本來就是多樣化生物」如此溫柔眼光為觀點。這句歌詞就是在傳達這樣的想法與主張。

話說回來，〈擬態〉是什麼樣的作品？當初《SENSE》發行，櫻井受訪時並未回應這問題，十年過後才給了答案。

「如果說〈繪空〉是依著樂聲來寫歌詞，〈擬態〉就是偏文學性的歌詞；而且為了不讓旋律聽起來過於流行味，有些地方故意寫得曖昧不明；雖然每一句歌

詞的意思都很具體，也能傳達到聽者耳裡，但還是很難形容想怎麼向聽者傳達這首歌。」櫻井說。

倘若有人覺得〈擬態〉這首歌很虛幻，也是理所當然。

「也許這是一首藉由歌曲的形體，來抒發現實景況的歌吧！」櫻井說。

已經數位發行的〈fanfare〉，在實體 CD 中的音質明顯不同，混音版的樂團樂聲給人更穩固的印象。這首歌和〈箒星〉一樣，都是將樂團推向新境界的作品，整體表現更大氣。對於喜歡《航海王》的鈴木來說，〈fanfare〉能成為劇場版主題曲，可是再興奮不過的事。

何況是由《航海王》的作者尾田榮一郎親自邀歌，櫻井也立刻感受到作者的真心誠意。

「當我讀著尾田老師寫的親筆信，腦中立刻浮現吉他旋律，一開始的嘶吼就是我對主角魯夫的想像。」櫻井說。

始終散發滿滿熱力的這首歌，與原作也有著相當深厚的關聯性。這時期的他們就像主角魯夫和他的朋友們，為了追求遠大夢想，一起航向驚濤大海。四人追

求的是更「新鮮」的東西，倘若只求表面華麗，終究只是虛像，唯有秉持初衷，這條音樂之路才能走得長久。

四人之間已然超越打打鬧鬧的友情，進階為更成熟的關係；但他們內心的「Children」部分並未消失，不然就不會想到招待眾親朋好友來錄音室，舉行現場演出的點子，足見他們依舊童心未泯。

二○一一年三月十一日，東日本發生大地震，帶給音樂界莫大衝擊。平常用音樂帶給人們歡樂的他們，面對如此巨變，許多音樂人開始思考：「到底能用音樂為大家做些什麼？」

「那麼，Mr.Children採取什麼行動呢？震災發生三天後，團員們聚在一起討論，有人提議將歌曲採平台下載形式發行，收益全數捐贈救災；但也有人認為這時期寫首感動人心的歌當作公益歌曲，怕是會惹來動機不純的非議，所以沒有立即付諸行動。

就在大夥想破頭之際，櫻井腦中突然浮現兒歌〈數數歌〉的旋律，這是任

誰在思鄉時都會哼唱，耳熟能詳的旋律。如此自然而然萌生的靈感，催生了Mr.Children的〈數數歌〉。

櫻井是在大阪的飯店避難時創作這首歌。當時他手邊連一把吉他都沒有，只好在當地商借樂器。於是，這首歌於四月四日以限定數位形式發行，收益全數捐贈「ap bank」的基金會「ap bank Fund for Japan」。同年七月，Mr.Children參與「ap bank fes'11 Fund for Japan」演出。

櫻井在〈數數歌〉發行後，曾說過這樣的感言：「這首歌的歌詞就是在寫即使失去一切，身處悲傷、痛苦的深淵中，也要尋找希望、數著希望……相信人們擁有這樣的力量，就是這麼一首希望之歌。」這句「尋找希望、數著希望」就是這首歌想要傳遞的意念。

歷經一段反思過程的他們，總算於二〇一二年四月推出新歌，也就是電影《我們的存在》主題曲〈祈禱～淚水的痕跡〉。這是繼二〇〇八年九月推出〈HANABI〉以來，睽違三年七個月才發行的單曲。

單曲發行前後，也展開名為「MR.CHILDREN TOUR POPSAURUS 2012」巡迴演

唱會，紀念他們成軍二十週年。隔月推出《Mr.Children 20C1-2005〈micro〉》、《Mr.Children 2005-2010〈macro〉》兩張精選輯。

演唱會形式也漸漸有所改變。這時的他們更加清楚意識到一件事，那就是「與觀眾的緊密相繫，就是音樂活動的食糧」。

「寫歌時，腦中會浮現觀眾的臉，想說要是大家能唱我寫的歌詞就好了。有些歌是希望和大家緊密相繫的『工具』。」（櫻井）

那麼，七月發行的數位單曲〈hypnosis〉又如何呢？可以說，這也是一首為演唱會量身訂做的歌曲。

「搖滾樂團演唱完炒熱現場氣氛的歌之後，就會突然端出情歌。這首歌就是想像這樣的演唱會場面而作的歌。」櫻井說。

正因為腦中浮現這樣的情景，才能創作出與宛如從天而降的副歌所相呼應的主旋律吧！此外，或許有人看到歌名會聯想到曾為平克·佛洛伊德（Pink Floyd）擔綱視覺設計而聞名的英國設計團隊，但拼法不同。

段時期這念頭非常強烈，好比〈繪空〉、〈擬態〉就是這樣的歌曲。可以說，這

專輯錄製作業即將進入尾聲時，櫻井買了一把橘色的原聲吉他（木吉他）。

雖然是因為專輯名稱而選了這顏色，但櫻井看著這把吉他，喃喃道：「我要在爽朗的橘色上，添上熱情與殘酷。」這是他為這把吉他上的顏色，讓這把世界上獨一無二的吉他逐漸成為新專輯的象徵。

「後來回想，當時有種必須得做些什麼的心情。倒也不是要讓吉他成為什麼象徵，純粹就是想動手做些什麼。」櫻井說。

同年十一月，睽違兩年發行新專輯《〔（an imitation）blood orange〕》，並收錄〈hypnosis〉這首單曲。可想而知，東日本大地震烙下的莫大陰影，深深影響整張專輯的風格。

「以前的我為了傳達正面積極的意念，會在歌詞中放些比較消極的要素，試圖將『就算再怎麼消極，也能設法變得積極！』這般反差化成能量；但製作這張專輯時，想到人們心裡有著震災這個揮之不去的陰影，所以這次刻意不放任何消極要素。」

《（ an imitation ）blood orange 》的確多是曲風積極正向的專輯，最典型的例子莫過於〈pieces〉這首歌。人們內心若是有所缺失，往往會設法埋藏、掙脫，這首歌卻給了這樣的建議，那就是不需要埋藏，缺失並非「空白」，而是為了描繪夢想的「留白」，如此正向積極的歌曲，在 Mr.Children 為數眾多的作品中實屬罕見。

〈人造樹〉這首歌堪稱這張專輯的象徵，也讓人聯想到另一首歌〈色彩〉。這首歌觸及「自我生存之道」這個大哉問，也蘊含著「萬事萬物皆是循環之說」的哲思。

櫻井有不少作品都是從第一段的 A me-ro 就拋出新鮮觀點，這首歌也不例外。好比「導火線的火咻的一聲」這句歌詞，光看文字就能感受到聲音，其實就連旋律也聽得到。

還有，第九首〈與過去和未來聯繫的男人〉也堪稱是全新嘗試吧！這「男人」指的是誰呢？

「再次俯瞰這首歌裡那個一路走來，內心並存著積極與消極的自己，發現也

『還有另一個自己』。」櫻井說。

這首歌也是從二〇一二年十二月開始，巡迴至二〇一三年六月的「Mr. Children〔（an imitation）blood orange〕Tour」的開場曲。一開場就看見三名身披長袍的男人圍著舞台中央的水晶球，其中一人是櫻井，另外兩個是塑膠模特兒，觀眾一時之間無法理解是怎麼回事。不久，大銀幕開始出現影像，鏡頭捕捉到一張在動的嘴，唱歌的人當然是櫻井。如此衝擊人心的演出是有理由的。

「其實寫歌這件事很像占卜師的工作，因為世上多的是煩惱、迷惘的人，所以我寫歌給他們聽，想對他們說：『沒事的，一切都會好轉的。』畢竟一直煩惱、迷惘度日也很痛苦，總有一天會想開的。正因為知道這一點，所以想用這首歌告訴他們『一定看得到安穩的未來』，也許有人覺得這不過是說些漂亮話、信口開河罷了。其實我是從另一個地方眺望這個『與過去和未來聯繫的男人』，唱著這首歌。」櫻井說。

雖然在演唱會上總是帶給歌迷各種驚喜、刺激的他們，已如此耀眼奪目；然而從這段談話多少可以感受到他們對於震災後面對的命題，也就是對娛樂產業應

該扮演的角色，有著深沉省思。

當演唱到〈Surrender〉時，吉他手田原配合主唱櫻井齊聲飆唱副歌的模樣，對現場歌迷來說，成了印象格外深刻的一幕。當他們還是業餘時代時，田原也常幫忙和音，但自從正式出道後，他就極少在舞台上露一手。換句話說，四人內心原本就有的什麼東西「覺醒了」。可以說，他們四人與小林武史，五人之間的信賴關係催生了嶄新、鮮明的樂團意志。

面對將來，他們又是如何思考？這是就算成為「與過去和未來聯繫的男人」也無法預測的事。

2013-2015

足音～Be Strong

足音～Be Strong

穿上新鞋的那天，就覺得這世界看起來不一樣

自己那有別於直到昨日為止的腳步聲，好像有點開心

漫無目的地走到隔壁小鎮，就這樣什麼也不想地散步了一會兒

怔怔地想著：「好久沒這樣隨處晃晃了……」

始終走在被鋪好的道路上

不想再繼續這樣的日子

今天突然起了這樣的念頭

我夢想的未來並不遠

再一步、下一步，踏響自己的腳步！

縱然有時黯淡無光

寂寞夜晚降臨

一定有人聽見這腳步聲

地球一直在轉，一定會帶領我們往好的方向前行

如果累到走不動，那就停下來站穩腳步

無論是誰都有受挫的時候

就算覺得「快不行了」也沒關係

你一定可以變得更堅強

現今時代其實沒那麼糟

再一步、下一步，重新繫好鞋帶

分享彼此的喜悅

互補彼此的不足

只要能和心愛的人同行

誠實面對所有事情

不抗拒，不扭曲，重新振作

就不會害怕，不再恐懼，哪怕失敗也無所謂

我夢想的未來並不遠

再一步、下一步，踏響自己的腳步！

即使烏雲密布，遮住視線

也要走出去，尋找陽光

縱然有時黯淡無光

寂寞夜晚降臨

一定有人聽見這腳步聲

四人除了創作音樂、演奏之外，其實很少在檯面上發言，就算發表作品，也甚少親自上陣宣傳。因為不希望聽者先入為主地聆賞他們的創作，畢竟聽者心中浮現的風景才是最珍貴的東西，所以他們不太面對媒體。

然而，從二〇一四年十一月推出〈足音～Be Strong〉後，情況就不一樣了。他們又開始接受採訪。畢竟對四人來說，這是第一張自製作品。一直以來，小林的客觀觀點、豐富經驗為作品帶來新風貌，可說成果豐碩。隨著製作型態改變，事務所體制也有所更動，他們於二〇一四年五月告別所屬經紀公司「OORONG-SHA」（烏龍舍），成立新的事務所「ENJING」。

因此之故，八卦雜誌報導他們之所以和經紀公司拆夥，是因為和製作人小林武史不和的關係。小林與團員們之間的確是既親密又保持一定距離的關係。

從出道作到專輯《BOLERO》，一直都是小林領著他們前行。後來休團一年，《DISCOVERY》與《Q》這兩張專輯，讓四人想獨立的念頭愈來愈強烈。

「當然會擔心『要是沒了小林先生的幫忙，我們會不會什麼也做不了？』卻也因為這樣，我們曾想過靠自己探求各種事。」（櫻井）

這是真心話吧！

後來，四人向小林提出想獨立的心願。他們和小林只差了十歲左右，談不上什麼情同父子的關係，但若是以家族關係來說，的確很像孩子長大後要離開父母，學習獨立的感覺……。所以他們之間應該是既像親人又像朋友的關係。綜觀世間，找不到藝人與製作人的關係維持如此長久的例子，除了他們之外，真的沒有。若以商業買賣來比喻，這時期就是「另闢分店」吧！

其實有明確的事實可以反駁他們不和之說，其中之一就是新事務所「ENJING」位於小林的事務所附近，而且是端著一杯湯走路也不會冷掉的距離。倘若他們真的撕破臉就不會有這種事，不是嗎？事實上，小林並未完全離開Mr.Children，他還是會插手演唱會製作方面的事。再者，小林與櫻井都是「Bank Band」主要成員，現在也持續活動；而且只要「ap bank」舉辦什麼新活動，團員們一定慨然參與。

獨立後的他們，又有什麼改變呢？

「隨著事務所更新體制，我們的音樂製作也有了全新出發，希望讓自己、讓聽者盡情享受音樂的念頭更強。」（田原）

四人之間的關係也起了微妙變化。

「以前我們基於對彼此的了解，很多事都是默默進行，但現在我們會說出來，互相討論。」（中川）

Mr.Children 一事，就是改變的原因吧！透過協商，落實各種事情。

團員們不再依賴負責整合意見的小林，每個人都比以往更在意如何打造

「其實我們以前就說過，想辦一場以未發表的歌曲為主的演唱會。問題是，這種事不是說辦就辦，也得考慮要做到什麼程度，所以遲遲沒有付諸實行，而且舉辦演唱會最棘手的事就是敲場地的檔期。」中川說。

舉辦演場會首要考量的事就是場地，炙手可熱的場地馬上就排滿，必須提早擬定計畫；但這次不是舉行新專輯的巡迴演唱會，而是以未發表的歌曲為主的演唱會，之後如何將這些歌曲集結成輯，如何與一般演唱會有所連結，這些都是新挑戰。

雖說如此，該做的前置作業還是照舊。櫻井寫歌、錄製試聽帶，團員們一起思索「樂團要如何呈現」。四人頻頻進出錄音室，默默進行這項大工程。

「既然是自製作品，要嘗試的事情也很多，不過倒也不是什麼都得嘗試就是了。進行過程中，愈來愈能清楚看見四人演奏出來的『一顆顆』樂音。」（鈴木）

他們因此建立了自信，還孕育出冒險心。

我們的耳朵接收到的第一個作品，就是二○一三年五月採數位發行的〈REM〉。這是一首不折不扣的重金屬搖滾樂，讓人情緒高漲到快要迸裂的音壓帶來十足快感，歌詞如同櫻井說的：「夢境與現實交錯的世界觀。」原本這首歌暫名〈Scream〉，是的，就是「吶喊」。以〈REM〉打頭陣有其意義，櫻井表示：「這首歌有描寫日常事物，也有非日常事物，不拘泥於框架。」

說得誇張一點，這首歌儼然成了考驗歌迷對於 Mr.Children 忠誠度的「試紙」。

不過，田原曾說：「錄製初期，櫻井寫的很多歌都非常具實驗性，讓人有點擔心。」〈REM〉就是這樣的作品，接著推出的是〈WALTZ〉。一如歌名，有著

華爾滋旋律的同時，也有著與優雅完全相反的沉鬱氛圍，甚至開展出讓人感受到狂放不羈的躍動感。

除了每首歌曲有其意涵之外，櫻井這時的創作也在確立自己對於將來的展望。〈斜陽〉這首歌的旋律不同於過往作品，有股昭和歌謠曲的哀愁感，節奏部分的纖細處理與大瀧詠一（歌手，也是音樂製作人）的〈再見西伯利亞鐵路〉有著相似之處。田原的擔心霎時煙消雲散。

這時期催生的作品讓人見識到櫻井豐富多元的創作力，好比〈Jewelry〉，這首歌的音樂性一般會歸類為沙發爵士，身為搖滾樂團的他們居然把這類型的歌納入歌單，真的很特別。這次櫻井做的試聽帶，似乎對於暫定歌名特別講究，〈Jewelry〉就是一例。這首歌最初暫名〈大野 Michelle 雄二〉。大野雄二是以《魯邦三世》的配樂而為世人知悉的爵士鋼琴家。他的音樂性加上披頭四的名曲〈Michelle〉的氛圍，就是歌名的由來；居然想到結合兩者的風格作為歌名，還真是獨特。

隨著一首首新歌誕生，中川提議的「以未發表歌曲為主的巡迴演唱會」計畫

似乎愈來愈可行。於是，率先推出的是「歌迷俱樂部巡迴演唱會」（於二〇一四年九月十七日至十月九日舉行）。而且是在演唱會當天才告知演出內容，雖說台下觀眾都是歌迷俱樂部會員，但畢竟 Mr.Children 這時尚在錄製新歌階段中，所以這場演唱會實屬特例。

以往視他們的心情，分為關在錄音室的「錄製新歌模式」以及想在舞台上盡情宣洩的「演唱會模式」，通常錄製完成後就會切換模式，這次卻去除兩者之間的隔閡。

為何是歌迷俱樂部演唱會呢？畢竟是以未發表歌曲為主，有著賭上創作者意念能否得勝的風險，而且在台下清一色都是死忠歌迷的情況下演出，也是仗著「歌迷們一定會買單」的心態。

第一場演唱會在「Zeep DiverCity TOKYO」起跑，其後巡迴福岡、名古屋、大阪、札幌等，於全國五處 Zeep 舉行。各場地分別可容納兩千至兩千五百人，除了名古屋與大阪是連續兩天開演之外，其他都是間隔約一週的行程。這期間團員們有時會待在錄音室商議各種事，一邊舉行巡迴演唱會，一邊將新歌打磨

得更出色。

這些過程都有留下影像紀錄。當初只是抱著「留個紀錄」的心態，後來才浮現巡迴演唱結束後，作為音樂紀錄片並公開上映的想法。這麼一來，也能讓沒有參與演唱會的人感受到 Mr.Children 邁出新的一步。音樂紀錄片是以會在電影院播出為前提，收錄了最後一天在札幌舉行的演唱會盛況。

只能說，觀眾的反應令人玩味。畢竟多是些初次聽到的新歌，所以觀眾沒有立即做出任何反應，而是先聆賞，試圖弄懂是要表達何種世界觀的歌曲；即便如此，他們的身體還是配合著旋律，慢慢地給出回應，並非事先安排，也不是條件反射，會場內就是這般景況。

因為是在 Live House 這樣的場地演出，團員們彷彿重返初心，就像業餘樂團時期的他們創作新歌，呈現給來觀賞他們演出的觀眾們。這次演唱會的概念和那時期相近。

「當時演出結束後，我們還販售自己錄製的卡帶呢！這次的巡演讓我們想起那時期，不過這次演出結束後，我們沒賣周邊商品就是了。」櫻井說。

雖然這次演唱會的焦點是新歌，但其實能用全新心情演奏〈無名之詩〉等歌曲也是一大收穫，以及像是〈進化論〉與〈蜘蛛絲〉這種在巡演中不斷調整、完成的作品；雖然櫻井錄好了這兩首歌的試聽帶，但其他團員連一次也沒練過就這樣直接上台演奏，還真是大膽。

先試著在人前演奏，之後再修改的作法，可是平常的他們絕不會做的事。透過巡迴演唱會而拍攝的影像，成了名為 LIVE FILM《Mr.Children REFLECTION》的作品。音樂紀錄片於二〇一五年二月上映，「REFLECTION」這詞成了日後的重要關鍵字。

二〇一四年十一月，首次推出他們的自製單曲〈足音～Be Strong〉。歌詞開頭寫了「新鞋」這詞絕非偶然，而是承載著四人的現在進行式想法。歌曲節奏不疾不徐，予人踏實前進的印象，十分貼近他們這時的狀況。

事實上，〈足音～Be Strong〉有著十分曲折的製作祕辛，是首歷經波折才完成的作品。根據櫻井的創作筆記，這首歌還有個雙胞胎作品。

櫻井還寫了〈New Song〉這首歌，但就在旋律整合完畢時，他有股直覺。

「如果這裡加句帶有諷刺意味的詞，也許會變得很有趣吧！」（櫻井）

櫻井說這話時，是在早早就取了〈New Song〉這個暫名的階段。碰巧這時工作人員告知一個好消息，那就是有了擔綱富士電視台週一晚間九點新劇《信長協奏曲》主題曲的大好機會。櫻井了解新劇內容後試著發想歌詞，並取了〈NOBUNAGA〉這個和劇名有關的暫定歌名。

不久，〈NOBUNAGA〉更名為〈Be Strong〉。與此同時，誕生了風格完全不同的版本，且有別於當初發想的〈NOBUNAGA〉世界觀，但尚未完成就是了。不過，暫定歌詞出現「concerto」，而「concerto」就是「協奏曲」的意思！

櫻井應該是受到劇名《信長協奏曲》的影響，無意識地用了「concerto」這個單字。這時的試聽版本經過編曲等作業，逐漸統整出整體風貌。

「不覺得這個試聽版本很不錯嗎？」櫻井內心的自信逐漸萌芽。無奈讓工作人員試聽時，卻毫不避諱地迸出這樣的意見：「完成度是有啦！但不覺得少了點新鮮感嗎？」這般批評看似具體，其實相當模稜兩可；但也可能是因為公司制度

革新，工作人員渴求更嶄新的音樂性，對於櫻井的創作也就比以往更要求。

櫻井發揮他不服輸的韌性，嘗試新的開展，加以改良後，請工作人員試聽。

無奈他們的反應和上次差不多，還是覺得少了點新鮮感，始終尋覓不到讓團員與工作人員一致叫好的靈感。

抱頭苦思的櫻井決定，封存自己苦心做出來的自信之作〈Be Strong〉第二版本。就在他苦思未果，陷入瓶頸，自信逐漸燃燒殆盡之際，多麼希望有人對他伸出援手，但現實是殘酷的，煩憂迫使他面容憔悴。

既然如此，乾脆什麼都別想，好好睡一覺再說吧！沒想到一覺醒來的他浮現A me-ro 的靈感，甚至想到「前奏要是這樣的感覺，好像挺不錯」。

那天，櫻井和球友約好一起踢足球，盡情揮汗。他穿上最愛的梅西款球鞋，前往球場。沒想到就在他出門運動時又發生奇蹟，腦中突然浮現副歌的靈感。總之，差一點就要難產的〈足音～Be Strong〉於焉完成。

櫻井是以〈Be Strong〉為藍本創作，但過程不太順利，又寫了另一個版

本，經過幾番琢磨後，才完成得到眾人肯定的作品〈足音～Be Strong〉，這是到此為止的一段故事。問題是，〈Be Strong〉不是被封存嗎？為何歌名是〈足音～Be Strong〉？

其實有這般關聯。〈足音～Be Strong〉裡有個重要的隱喻，那就是歌詞開頭就出現的「新鞋」，歌名「足音」應該也是由此發想。再者，這也是〈Be Strong〉既有的世界觀。

〈Be Strong〉早已有「重新繫好鞋帶」這樣的表現手法，所以雖然重寫曲子，歌詞部分還是承繼不少原始版本的世界觀。

「**要是沒有〈Be Strong〉，寫不出這樣的歌詞。**」（櫻井）

所以為了向範本致敬，特地用「Be Strong」作為副歌名。

沒想到又發生這樣的稀奇事，曾被封存的〈Be Strong〉居然重見天日。櫻井重聽還未取名〈Be Strong〉，而是名為〈New Song〉的版本。

「問我為什麼要重聽，因為我實在捨棄不了最初發想的那段旋律。」櫻井說。

一般就算這麼做，多半也是徒勞無功，畢竟重拾創作當下的感覺不是件容易的事，不如乾脆捨棄；但因為〈足音～Be Strong〉的創作過程十分曲折，改變櫻井的想法。

「我發現自己能以平靜心情，來面對腦子裡最先浮現的那段旋律。」（櫻井）

而且這段旋律這次帶來完全不一樣的詞彙。可以說，完成了質感和〈足音～Be Strong〉迥異的作品。

櫻井形容突然浮現出來的是「肥大怪物的頭顱」。

「我自己也不知道為什麼是怪物，反正就暫時試著和這字眼打交道吧！」櫻井說。

他回想起來的是以全新心情創作〈New Song〉時的事。

「如果放個帶有諷刺意味的詞，搞不好會變成一首很有趣的歌。」那時的櫻井有此直覺。不過，那時剛好接到擔綱《信長協奏曲》主題歌的大好機會，所以這直覺沒派上用場。

莫非「肥大怪物的頭顱」就是櫻井說的那個「帶有諷刺意味的詞」？至

此，總算將這段旋律初降臨時，腦中浮現的直覺予以落實。〈New Song〉變成〈NOBUNAGA〉，將近完成階段時，A me-ro 是這麼唱的：「**拾回一片片飛出去的夢想碎片**」。

結果〈NOBUNAGA〉並未完成，只是發展成〈足音～Be Strong〉的一段樂句。不過，重聽〈New Song〉的旋律，發現「怪物」登場後變成「**瞄準肥大怪物的頭顱，用藏好的霰彈槍擊斃**」，和原先同樣旋律給人的感覺相去甚遠。

這一段就這樣變成〈Starting Over〉這首歌，收錄在專輯《REFLECTION》裡。只要比較一下，就會明白箇中玩味之處。

先是在「歌迷俱樂部巡迴演唱會」演唱從未公開發表的新歌，接著推出獨立後首部作品〈足音～Be Strong〉的他們，繼續展開以未公開發表歌曲為主的企劃「Mr.Children TOUR 2015 REFLECTION」，首場於二〇一五年三月十四日，從「YAMADA Green Dome 前橋」起跑。

他們在六月四日最後一場演唱會上，宣告新專輯《REFLECTION》即將問世；但這次採取前所未有的發行方式，也就是同時推出收錄二十三首歌曲的

「{Naked}限定版」，以及從中精選十四首歌曲的「{Drip}一般版」，共有兩種版本。

專輯名稱《REFLECTION》是田原看到攝影師齋藤陽道拍攝的照片，有所啟發而提的建議。當時，齋藤是 Mr.Children 巡迴演唱會的專屬攝影師，偶然拍到一張舞台與觀眾席之間有道光暈的照片，田原從這張照片聯想到「反射」這詞。

櫻井說巡迴演唱會一開始，他們率先意識到的是「如何將大家的日常，拉進非日常空間？」雖說如此，直到首場即將開演之前，他們始終很不安，因為從未嘗試過這樣的開場演出，一個十分大膽的挑戰。

他們想演奏的第一首歌是〈fantasy〉。當初催生這首歌時，就覺得很適合作為開場曲，於是在準備過程中，突然想到這樣的創意；那就是即將進入副歌之前，設計一個讓眾人瞠目的橋段。

「用『霧幕』出現電車行駛而過的畫面，如何？」（櫻井）

當初只是覺得「如果做得出來就好了」，但在評估各種技術方面的條件後，發現「也許做得出來」。所謂「霧幕」就是利用舞台前方吹出來的霧氣作為螢幕

的手法，然後將電車行駛的畫面投影在霧幕上，可說是非常精密的技術。不過，場內空氣流動情況也會影響霧氣的穩定度，所以氣流是技術上的一大難關。

演唱會的工作人員彷彿在做科學實驗，不斷摸索如何讓霧幕能夠毫無縫隙，垂直上升呈現屏幕狀的方法。這項工程在東京都內某處倉庫祕密進行，並隨時回報正在進行彩排的團員們，最後還真的「夢想成真」。

三月十四日在「YAMADA Green Dome 前橋」的演唱會上，讓歌迷們瞠目的開場表演圓滿成功。

正因為他們經歷過無數次巡迴演唱會，才能成功地將貪欲昇華成炫目的舞台效果。

「本來只是想讓大家覺得『有音樂真好』，結果欲望愈來愈大，希望像激烈的格鬥賽那樣，讓大家覺得『這些人是在賭命嗎？』畢竟這次以未公開發表的歌曲居多，所以無論是影像還是團員們閒聊的橋段，都比以往更希望來看演唱會的觀眾們，能感受到我們的用心。」櫻井說。

巡迴演唱會的最後一天，六月四日成了劃時代的一天。這天在「埼玉 Super

Arena」的演出宛如天降奇蹟，而且全程由「Sky Perfect TV」實況轉播。專輯《REFLECTION》於這天發行，引起莫大迴響；雖然演唱會是以從未公開發表的新歌為主，但這天聚集會場的觀眾中，不少人已經聽過專輯（舉行巡迴演唱會的用意，一方面也是為了帶動新專輯的買氣）。

這兩年來發生的各種事，可說都是為了完成於六月四日推出的新專輯《REFLECTION》。二〇一三年年初，開始著手製作要在「歌迷俱樂部巡迴演唱會」演出的歌曲，之後每一天都為了新專輯誕生而籌謀著。

「只有我們四個人還有工作人員，知道針對六月四日這天拉了一條長長的引線。這段期間就連工作環境也起了變化，而這次的新專輯就是為了體現之所以如此改變的理由。當然，我們是真心想打造一項不只自己樂在其中，也能讓觀眾盡興的計畫。」田原說。

一開始就以六月四日為目標，完成專輯的同時進行巡演，然後在考量各種情況下，終於推出新專輯，所以這天也是順利達標的日子。

這場巡迴演唱會有許多讓我們感受到四人何等強大的精彩場面，尤其是演唱〈足音～Be Strong〉時，原始版本的迅速升級程度令人驚詫，樂團魅力更是發揮得淋漓盡致；還有表定歌單的最後一首，也就是從未公開發表的〈幻聽〉，也令人驚豔萬分。來到最後一首安可曲〈未完〉，樂團使出渾身解數的演奏及櫻井那氣勢駭人的歌聲撼動全場，化合物 Mr.Children 的經典模樣就存在於此時此刻。

「未完」這概念對這時的他們來說是什麼？

「就算追求完美，也絕對無法達到完美，但探求完美很有趣。我們用〈未完〉這首歌細心領會一直在追求的這件事。」（櫻井）

這次的《REFLECTION》巡演，讓他們身為表演者的自覺在各環節發光發亮，其中最有象徵意義的莫過於鈴木與觀眾席「Yeah! Yeah!」的互動場面；雖然這種互動方式可說是搖滾演唱會的傳統儀式，但鈴木說：「即將正式開演時，櫻井突然要我別不好意思，盡情和觀眾互動。」

總是負責炒熱氣氛的鈴木，拿出滿腔熱情完成這項任務，只見觀眾們也熱情洋溢。

雖說盡是些瑣碎之事，卻能深切感受到他們的自我意識起了莫大變化。或許與觀眾席互動之類的慣例演出沒必要特地說明；但理所當然地做理所當然的事，這也是他們的一大強項。

2016-2018

himawari

himawari

用妝來綴飾溫柔的死亡
看起來像在微笑
因為太清楚你的覺悟
所以我只是悄悄揮手

我們已經不需要說什麼「謝謝」與「再見」
因為我仍然期待笑著說
「這一切都是謊言」的你

你總是
坦率真誠地朝著明日前行

如此耀眼、美麗，卻令人痛苦

在陰暗處綻放的向日葵

暴風雨過後的陽光

我迷戀上那樣的你

為了不讓淚水融化

回憶的方糖

我要一點一點地舐舐著

直到生命盡頭

但究竟是為什麼？

雖然恐懼又好奇

我還是在愛裡徬徨

沒有你的世界

是什麼顏色呢？

與其他人相處時

時而耍帥，時而靦腆

真的存在著這樣的我嗎？

放棄

妥協

或是迎合別人而活

裝作一派深思模樣

其實並未認真思考

欺騙自己

將心思埋藏心裡是一種美學

其實是嫌麻煩而想逃避

只想乖僻地活著

所以
看著坦率真誠地朝著明日前行的你
如此耀眼、美麗，卻令人痛苦
在陰暗處綻放的向日葵
暴風雨過後的陽光
我迷戀上那樣的你
我一直迷戀那樣的你

樂團即將迎來出道二十五週年的二〇一六年，Mr.Children如願舉行會館巡迴演唱會。回顧一路走來的歷程，其實他們尚未累積足夠的會館表演經驗，便登上競技場之類較為大型的場地演出。「Mr.Children 94' tour innocent world」於戶田會館起跑，一路巡演至日本武道館、大阪城會館，緊接著「Mr.Children 95' tour Atomic Heart」，於橫濱體育館的三天公演圓滿結束。

當年櫻井在演唱會上道出當下心情：「我們沒有什麼會館表演經驗就爆紅，還『跳級』在競技場、巨蛋演出。」用「爆紅」這詞形容那時的他們，無疑是櫻井一向自謙的說話藝術。

當時，本來要舉行名為「MR.CHILDREN TOUR 2002 DEAR WONDERFUL WORLD」會館巡迴演唱會，但因為櫻井身體出狀況而取消，成了未竟之志；雖說如此，也不能端出舊歌單，於是他們大膽改革自己的音樂，成立名為「光之畫室」的新樂團。

團員除了櫻井、田原、中川、鈴木之外，還加入鍵盤手Sunny，演奏薩克斯風與長笛的山本拓夫、小號手icchie、演奏手風琴的小春（from CHARAN-PO-RANTAN）。這八人就像調色盤上的八種顏色般混合，目標就是宛如在光線傾注

的「畫室」裡，描繪名為音樂的畫作。器樂編制相當特殊，除了電子琴之外，還有手風琴，這兩樣都是基本的鍵盤樂器，可說是互補又重複的關係。

「光之畫室」本來就不是以既有格局為目標，也不是先想像有個完成形，再逐步完成，而是拼湊各種想法，從中感受自由、充滿巧思的創造力。

當然大家必須集合，一起演奏看看才行。其實直到巡迴演唱會彩排之前，四人都不認識小號手icchie，只是偶然聆賞他的演奏，十分欣賞，遂主動聯絡，icchie本人對於這般突如其來的邀約，深感驚訝。

眾人開始排練後，櫻井便為了演唱會寫了兩首新歌，即〈童話〉與〈心〉。

〈童話〉被選為開場曲，映照在舞台上的光源僅僅是油燈的亮度而已，觀眾們無不專注地盯著舞台，傾聽新作。觀眾們面對初次聽到的新歌，選擇先以耳朵追逐歌詞，所以場內一片寂靜。Mr.Children的演唱會還是第一次出現如此「不嗨」的開場曲，足見他們多麼勇於嘗試。

隨著會館巡迴演唱會進行，讓我們知道一件事，那就是樂團已不知不覺地染上「大型場地體質」，也就是在大型場地表演時，希望最遠的觀眾席也能將感

受到的想法反射出來；但這次是在要是握有十分能量，只需發揮五分就足夠的空間。

「想用剩下的五分來加強演奏方面。秉持著身為音樂人應有的態度，試著用『更貼近樂音』的方式來演奏。對於我們來說，這也是一種新嘗試。」櫻井說。

舉行會館巡迴演唱會等於遍訪全國各地，當然還有他們尚未造訪、單獨開場過的縣市。五月二十六日於茨城「縣民文化中心」的公演，終於讓他們達成所有都道府縣均開場過的目標。此外，也實現單獨在東京「日比谷野外音樂堂」舉行演唱會的心願。

當天各媒體聚集於音樂堂周遭，陣仗驚人。即使不在會場內，隔著牆還是聽得到櫻井的歌聲；縱然如此，還是吸引無數歌迷聚集在會場外朝聖。

這是當站在音樂堂舞台上的櫻井高唱〈妄想滿月〉時的事。通常，演唱會上為了配合這首描述對於坐在夜晚公園長椅上的「她」一見鍾情，卻被女孩飼養的大狗吠叫的感傷情歌，螢幕會出現「滿月」與「狗」的影像，但由於該場地沒有架設巨幅螢幕，所以是由工作人員高舉裁切好的畫板。

彷彿幼稚園舉辦的園遊會般，令人會心一笑；但細想，即便現在的演唱會都是由複雜的高科技操控所有技術層面，但一切發想還是始於人們想著「要是能夠這樣」的念頭，所以光是這樣的巧思，就讓日比谷野外音樂堂的〈妄想滿月〉，能充分表達〈光之畫室〉的精神。

這些經驗帶給四人莫大影響，〈光之畫室〉這首單曲無疑是最直接的成果，還化成影像作品《Live & Documentary DVD/Blu-ray『Mr.Children 在光之畫室描繪彩虹』》，收錄在內的〈無盡的旅程〉，重看依舊讓人嘆服不已。

在八人都是要角的〈光之畫室〉合奏模式中，當每個八分之一還原成Mr.Children 的四分之一時，便讓人重新認識四人各自擔綱的樂器有著何種可能性，當然也包括櫻井的歌聲。

之後，二〇一七年七月推出單曲〈himawari〉，這首歌也是電影《我想吃掉你的胰臟》主題曲。其實接到主題曲邀約之前，這首歌是暫名〈邪〉的未完成之作，確定作為電影主題曲之後，趕緊閱讀原作的櫻井表示：「我想寫的主題、想

描述的東西和這本小說非常像。」所以並未修改太多。「這是一首將這故事的純

情、強韌，甚至是殘酷部分全都囊括的歌曲。」（櫻井）

開頭這句歌詞「**用妝來綴飾溫柔的死亡**」，彷彿是為這部電影而寫，而且是早在接獲電影邀約之前就寫好的歌詞，可說巧合得令人玩味。

如此表現手法是這麼催生出來的。

「畢竟這首歌一開頭就是民謠搖滾旋律，屬於比較四平八穩的表現方式，所以想說用副歌歌詞『**向日葵**』、『**陽光**』之類有押韻的詞，綴飾一點流行歌曲的調調……。不過光是這樣，好像還是頗無趣，所以在一開頭就放上『**用妝來綴飾溫柔的死亡**』這句讓人眼睛一亮的歌詞，有著提醒聽的人『**別小看這首歌**』的意思在內。」櫻井說。

編曲方面也是沿用當初的歌詞與旋律，雖然一開始是柔美的旋律，但逐漸發展成較為強烈的情感，這樣的編排也反映了當時四人的心境，怎麼說呢？其實他們深受比自己小一個世代的樂團刺激。

二〇一七年四月二十日是會館巡演最終場，不久又以「ONE OK ROCK」演唱

會的特別來賓身分，親臨橫濱體育館。是的，這時的他們深受刺激，「ONE OK ROCK」那無所畏懼的衝勁與熱情，促使他們重新認知 Mr.Children 在各方面也「應當如是」的堅持與姿態。

當然，他們與「ONE OK ROCK」的年齡有段差距，但四人一致認為「不想以此為藉口」。自此之後，鈴木與中川這兩位節奏大將的生活起了很大改變。他們開始檢討自己的飲食習慣，盡量攝取不讓身體產生疲勞感的高蛋白飲食等。那麼，田原又是如何呢？其實他從年輕時就是十足的養生派。

這時的櫻井察覺自己的聲音狀況又不太好，促使他對於歌唱一事有了不一樣的看法。

「我一直都不是那種以歌唱技巧取勝的歌手，而是著重於能否唱進聽眾的心，所以也有過情感出不來就連聲音也發不出來的經驗。那時我想著：『身為專業歌手，這樣行嗎？』不僅要唱出感情，也要以技巧感動人心，『這樣才稱得上專業，不是嗎？』」（櫻井）

櫻井從此對於喉嚨狀態與保養，也就是聲音的鍛鍊方式格外在意。他認為無

論是以技巧取勝還是情感優先都各有優點，但應該也有那種隨著情感帶出技巧的

歌唱方式，亦即在情感充沛情況下唱出絕佳歌聲的方法。

櫻井對於歌唱的態度，如實呈現在進錄音室配唱時。他通常都是待在錄音室

裡，一處稱為「主唱隔音室」的空間內奮戰。

玻璃窗另一頭，他坐在椅子上，前方二十公分處架著麥克風。工作人員各自

在工作崗位上克盡職守時，他在這處空間裡反覆嘗試「隨著情感帶出技巧」的歌

唱方式。

無奈配唱過程並不順利，「不好意思，再一次」、「麻煩再一次！」猶如

〈HANABI〉的歌詞般，頻頻唱到一半喊卡。要是覺得某幾個小節唱得不夠好，他

會稍微變換語氣試唱，直到滿意為止。

這一切都被記錄下來，也拜數位科技之賜，可以一邊更替前後小節，一邊尋

找最適切的答案；不是在已經配唱好的Ａ加上Ｂ，就是嘗試改成不同版本的Ｃ，

正因為Ａ與Ｂ都已經配唱到很有把握了，才有可能嘗試新版本。

「真是的！」遇到試唱不順時，櫻井總是對自己這麼發牢騷。錄音室內飄散

一股緊張感，倒也不至於緊張到不太敢咳嗽就是了。

理應坐在椅子上的櫻井不知何時起身，更為投入地高歌。他那時的動作有別於舞台上的模樣，手肘像是捲線器把手似的彎曲，雙手交互轉著。

從沒看過櫻井在舞台上做出這動作。只能說，或許聲音確實「飛越」到某個目的地，只是想法更超前地運作著，所以他才會迸出那句「真是的！」對自己的表現懊惱不已。

他有時也會雙手覆住麥克風似的高歌。倘若聲音這東西是一顆顆小粒子，那此時的他就像發誓不讓任何一顆粒子落到地上般，用雙手覆住麥克風。

「這裡可以加入合音嗎？」唱著唱著萌生靈感的他突然這麼提議，隨即付諸實行。他一邊回放自己的歌聲，試著低三度唱唱看，又在其他地方嘗試高三度合音，沒想到如此高難度的合音竟然一次搞定。

於是趕緊回放聽聽看，音高準確到讓人不會認為是瞬間唱出來的，工作人員無不深感佩服，沒想到如此順利。如果櫻井負責合音，一定十分稱職吧！其實通常他配唱時，都不會耗費太多時間；而且他不只在錄音室配唱，有時候在家裡錄

音室配唱的版本，也會成為最後敲定的版本。

二〇一七年六月十日，「Mr.Children DOME & STADIUM TOUR 2017 Thanksgiving 25」於名古屋巨蛋起跑。演唱會可說是不折不扣的二十五週年慶典，一如櫻井事前所言，絕對是「最最最 BEST 的內容」，一舉網羅大家想聽的歌曲，可說是精選輯般的歌單。

八月五日於日產 STADIUM 舉行的公演是這次巡演中，觀眾數最多的一場。

上一次在相同場地舉行「Mr.Children Stadium Tour 2015 未完」時，天候不佳，大雨滂沱；但這天天氣晴朗，無疑成了戶外演唱會的最佳幫手。不久迎來黃昏時分，逐漸變化的天色與他們的演奏達成完美共演。

演出內容的確是「最最最 BEST」，毫無懸念演出一首首耳熟能詳的單曲，每一首都是演唱會的經典之作，也是他們音樂史中的精選，當然難免有遺珠之憾；但無論怎麼選，都是在演唱會上的「最最最 BEST」，如此厚實底蘊，就是樂團之所以能成軍二十五年的最佳證明。

開場時，巨型螢幕上徐徐出現他們歷年來的音樂作品與影像，第一首歌是〈CENTER OF UNIVRSE〉，當奔放不羈的吉他聲響起，頓覺這首歌真的好適合在這麼大的場地演奏，因為可容納七萬人的巨大空間各處都能接收樂音粒子，能感受他們「不想遺漏任何人」的熱情訊息。來到〈See-Saw-Game～勇敢的戀曲～〉這首歌時，則是播放當年的ＭＶ重新剪輯的影像。只見櫻井活像艾維斯・卡斯提洛（Elvis Costello，英國創作歌手，樂風多元，曾被評為「流行歌曲的百科全書」）一般不停躍動，活力充沛的模樣大受好評。正因為當年正值青春年少，才能寫出「戀愛就是這檔事啊」這句歌詞吧！觀眾的情緒一口氣漲至高點。

接著演奏的是〈光之畫室〉，雖說是在大型空間，但這首歌能讓觀眾們專注聆賞，恰恰與演奏〈CENTER OF UNIVRSE〉時相反，輪到身為聽眾的我們用耳朵追隨他們的樂音。在戶外聆賞這首歌，更是別有一番魅力，因為是一首光與風相輔相成的歌曲。最近櫻井創作的歌，尤其是「表現範圍」似乎擴展得更大。應該說，不只唱功「令人眼睛一亮」，情感拿捏也更為精準。

〈CROSS ROAD〉、〈innocent world〉、〈Tomorrow never knows〉，之後接連

演奏這三首急速打響樂團知名度的歌曲，也是如此具有紀念性的演唱會，才會安排的橋段吧！調查一下後，赫然發現這三首歌分別發行於於一九九三年十一月、一九九四年六月及十一月，竟然能在如此短的時間內連續推出，無怪乎那時掀起一股「Misuchiru 現象」。

歌單當然也經過精心安排，用這三首歌「接連不斷」轟炸歌迷們的心，緊接著又是另一番趣意。由 JEN 領唱的〈思春期的夏天～與你的戀情至今仍在的牧場〉，在爽朗歌聲與演奏後，接著是讓人彷彿感受到天空變化的〈365 天〉，有如夏日大氣更迭成初秋，這一刻也是鮮明呈現歌曲氛圍的瞬間。在演出結束的東京巨蛋場，他們選了〈想擁抱你〉這首歌，想帶來持續滿滿的感動。

〈1999 年、夏沖繩〉的曲風類似說唱藍調，帶有自由說唱的氛圍，在這天的演唱會上發展出令人耳目一新的表演方式。櫻井高歌後開始感性發言，這番話綴著從那時到現在，跨越了好幾個「週年」的真摯心情；語畢，櫻井再次高唱原始版本的副歌部分，到了最後一句「啊啊～想讓你聽聽這首歌」時，讓二○一七年演唱會與原始版本的舞台，也就是一九九九年完美重疊。

演唱新歌〈himawari〉時，螢幕上的動畫效果絕佳，剖析了這首歌蘊含的各種意義。此外，這部動畫只有在八月五日的日產 STADIUM 演唱會上才看得到，之後的演出之所以沒再播出，是為了讓大家深刻感受歌曲的特質。

這麼說來，〈CROSS ROAD〉的歌詞中也有用「凜冬的向日葵」來表現，〈himawari〉則是以「在黑暗中綻放」來表現，而非使用夏日朗朗晴空與向日葵。宛如這朵花以小調與大調的 D/C 和弦，交纏出耐人尋味的餘韻，在歌曲中盛開。張力十足的樂團演奏與櫻井的歌聲完美呼應，雖是新歌，卻是無比紮實的演出。

在璀璨煙火助力下，以〈向西向東〉迎來這天演唱會的另一波高潮，緊接著以〈Dance Dance Dance〉、〈fanfare〉、〈繪空〉為正式演出精彩收尾。若以花式滑冰演出技巧來比喻，這三首歌的連續出擊，絕對是後半場的高難度表演；雖然有一段特別激烈轟鳴的〈Dance Dance Dance〉，其與〈繪空〉一樣都是炒熱氣氛的歌，但本質卻大相逕庭，相較於讓身體反射性躍動的前者，後者則是讓觀眾有一種好似用體內彈簧參加這場盛宴的感覺。

一回神，才發現已是漆黑夜晚。印象最深刻的安可曲片段就是〈無盡的旅

程〉。櫻井從前奏就端出搖滾樂團主唱煽動觀眾情緒的方式，也就是以高音嘶吼，炸裂現場氣氛。

迎接二十五週年的他們，與這天各自迎接人生週年的觀眾們，更為強烈地融為一體，沉浸於美妙的音樂世界。

若說〈光之畫室〉是調合調色盤裡的鮮豔顏色，那麼綴飾這天尾聲的就是〈無盡的旅程〉，好似四匹不同顏色的馬，融為一種顏色的演奏。當然哪兒都買不到這種顏色，是專屬 Mr.Children 的顏色。

時序進入二〇一八年，一月發行數位單曲〈here comes my love〉。歌詞開頭描寫現在的自己面對困難，始終躊躇不前，卻又想往前邁進的心境，兩種心情就像鞦韆一樣搖擺不定。猛然回神，發現身為聽眾的我們也坐上鞦韆似的一起搖啊搖；接著是各種比喻盡出，像是「**宛如巨大鯨魚**」、「**心情好似徬徨不已的皮諾丘**」等。說到鯨魚，不免想起發行專輯《SENSE》時的電視宣傳廣告，也是呼應了「皮諾丘」一詞。

這首歌還擴及海景給人的印象，好比用「隨波逐流」形容迷茫未來；「燈台上的燈火」對照著「此刻的我」，有著過往的我明明應該怎麼樣，如今卻變得如何的自問自答方式。

那麼，為何歌名是〈here comes my love〉呢？男女主角被陣陣海浪翻弄得迷失方向，飽受不可抗力之事的摧殘，卻還是不放棄地游著，這時傳到他們耳裡的就是「here comes my love」這句話。

「here comes」或許讓人聯想到披頭四的〈HERE COMES THE SUN〉，還有舞韻合唱團（Eurythmics，一九八〇年代的英國雙人組樂團）的〈Here Comes the Rain Again〉，這個詞頗常用於與天氣有關的歌名。

天氣對於人類來說，是無法控制的大自然現象。歌曲的尾聲依舊娓娓唱著這層意思，即「**總有一天我們一定能抵達目標啊**」，縱然人生沒有能指明前路的航海圖，但若停止前進，連一點點的意志也將蕩然無存，所以只能繼續前進，在這片汪洋大海裡潛游，這首歌就是要傳達這樣的訊息。

音樂部分也值得探究，從帶有印象派音色的鋼琴開始，會聽到櫻井適度帶著

一點氣音的歌聲。伴隨「巨大鯨魚」這句歌詞的，是右聲道的吉他破音效果，以及「照耀著你」時的噠噠噠鼓聲，完美呼應歌詞，有如樂器在沉吟低語。

歌曲來到後半段，尤其是最後弦樂與管樂的交融，可說毫無違和感，鳴響得恰到好處，這一段的表現力可說無懈可擊，或許是從〈光之畫室〉中培養出音樂素養，才能造就如此出色的演奏吧！

分別擔任不同角色的兩把吉他，其音色也是一大重點。從左聲道流瀉出田原彈奏的吉他聲，訴說著主角的猶疑心情，帶著壓抑感的吉他旋律悠揚著，盡責地為歌聲伴奏。歌曲後半段，櫻井彈奏的吉他聲倏地激烈昂揚，伴隨著百分之百的搖滾快感，威風凜凜地鳴響著。

樂團迎接二十五週年時，我曾請教櫻井的心情，「出道最初十年，覺得好漫長。」當時他給了這樣的答案。「但從那時到迎來二十五週年，總覺得一眨眼就過去了。」為什麼呢？

或許是因為他們不再時不時確認，是否有「覺悟」要堅持下去，才會覺得時

光飛逝吧！之所以能這樣，全拜四人之間不忘保持最適切的距離，若是將這種感覺粗略解釋成「因為他們感情好，才能一直在一起做音樂」，可就有點誤解他們之間的相處之道。

有時，櫻井稱呼其他三人是「合作夥伴」，有別於單純的「感情好」，這是包括一起經營樂團在內的特殊關係。

雖說如此，轉眼過了四分之一個世紀，二十五年的漫長時間，團員們正迎向職涯黃金期的四十歲後半。實力依舊，也累積了充分經驗，可說正處於人生方方面面都恰到好處的時期；然而，櫻井卻凝望更遠的前方，戒慎地說：「我不曉得自己能唱到什麼時候，也不知道團員們是否都能健康，就是會對這種事感到不安……不，也不是不安啦！如果 Mr.Children 的音樂突然消失，我想就是基於『這樣的理由吧』，所以真的很慶幸能迎來二十五週年。」櫻井說。

〈here comes my love〉有這麼一段歌詞：「認為理所當然的事，其實是奇蹟，經歷無數次偶然，才有現在的你和我。」

應該不少人是某天突然聽到 Mr.Children 的歌，偶然邂逅他們。如今，我們依然聽著他們的歌，這不是偶然，而是出於自我意志。

他們的歌，時而溫柔，時而激烈，並指示著我們突然想返回的重要場所，或是令人雀躍的未知之地。

是的，他們的歌就是「路標」。（編按：路標的日文漢字為「道標」，而書名「道標之歌」便是指 Mr.Children 的歌如同指引大家的路標，前往不同方向。）

指引方向的「道標之歌」

我想先向大家報告一下 Mr.Children 的近況。他們暫時在倫敦過著錄音及製作的日子。回國後，將繼續製作下一張專輯。原定於二〇二〇年春天舉行的演唱會，因為新冠肺炎影響而被迫取消，所以現在的他們可說是處於做好各種準備的「醞釀期」。

為何待在倫敦呢？讓人自然而然浮現這疑問。有一段時期，日本的音樂人爭先恐後去國外錄製專輯，但最近比較少聽聞了。一問之下，才明白經驗豐富的他們，之所以這麼做的目的及新發現。

「我們常常思考『如何讓大家對我們的作品有著耳目一新的感受』，但光靠我們四個人是不夠的，要有鍵盤手、要加入管樂，思考各種必要的元素；但這次

在倫敦的嘗試讓我們十分驚訝，原來因襲我們一直以來的作法，也能讓人聽出新意。」櫻井說。

雖說是聲音，但我們聽到的不是原始音，而是重現音。音樂人亦然，在錄音室重現自己的演奏，從中得到啟發，求取更好的表現，然後再次整合。

關鍵在於是否能邂逅「新的自己」，這是他們在倫敦汲取的經驗。在這處新環境展開作業的好處是，當地工作人員能毫無成見地接受 Mr.Children 的音樂，也會毫無顧忌地給予意見。

「日本的製作人和技術人員對我們很熟悉，好比 JEN 以他的風格打鼓時，他們認為『這就是 Mr.Children 的特色』，也就理所當然接受、錄製。但倫敦的技術人員完全不認識我們，就算 JEN 還是照他的感覺打鼓，他們也會提出各種建議，對於我們其他三人也是一樣，這是我們在倫敦學到的一大經驗。」櫻井說。

或許這麼說有點毒舌，以他們在日本的名氣，恐怕很難讓人開口提出任何意見吧！但這種事不只音樂圈如此，任何環境皆然，所以就算成果還是令人期待，但很難貿然改變，更何況他們已經建立出屬於 Mr.Children 的品牌。

然而事無絕對，這次因為試著改變環境，讓他們意外發現能夠帶進作品的新鮮觀點與趣意。

其中之一的成果就是，於二〇二〇年八月公開上映的電影《哆啦A夢：大雄的新恐龍》，其中兩首主題曲〈Birthday〉及〈與你重疊的獨白〉，就是在倫敦完成錄音。尤其是〈Birthday〉，可說是嶄新的「Birth」音樂，令人印象深刻。

當然這不是針對單一作品的答案，當作 Mr.Children 拓展新時代音樂風格的一項指標也不為過。總之，我們不久後便能收到他們在倫敦完成的新專輯，即《SOUNDTRACKS》。

容我稍微寫些關於這本書的二三事。這本書的書名是《道標之歌》，在他們的作品中，有不少是以「歌」作為歌名的歌曲，像是〈無名之詩〉、〈啟程之歌〉、〈數數歌〉，還有業餘樂團時期的作品〈湯姆索亞之詩〉等。（編按：這裡的原文是指有許多以「うた」為名的作品，而在日文中，「うた」是詩也是歌的意思。）

雖然他們目前沒有以「路標」命名的歌曲，但之所以用「道標之歌」作為書名，是因為深深覺得這個詞彙和他們的作品非常契合。

突然迷失方向，內心充滿不安時，是他們的歌指引我們如何前行，該怎麼勇敢踏出一步，或是行至一半想折返時，也是他們的歌幫助我們重新來過。是的，他們的歌有如「路標」。

撰寫這本書時，我再次訪問櫻井和壽好幾次，花了不少時間。基本上，這本書是身為作者的我，二十五年來訪問他們的一個紀錄，當然也有不少沒問到的事，或是想問卻沒問的事（總覺得這麼寫，好像對當事人有些失禮），也有那種讓我覺得「是喔！原來是這樣啊……」的事。

有著律己性格與無窮想像力的他，有時會展現截然不同的一面，催生出風格迴異的作品。

總而言之，寫歌沒有捷徑可言，更沒有祕訣，即便是創作出無數感動人心作品的櫻井亦然。

本書當然沒有書寫那些想問卻沒問的事，不過還是想藉此機會聊一下。其

實我覺得〈無名之詩〉中的這句歌詞，即「在不知不覺中築起的自我牢籠中掙扎」，應該是櫻井發想自電影《第凡內早餐》（Breakfast at Tiffany's）中的最後一場戲，即保羅（由喬治・比柏飾演）對荷莉（由奧黛莉・赫本飾演）說教的台詞。櫻井應該看過這部經典電影吧！不過，這說法純屬臆測就是了。

記得是又問他關於〈innocent world〉這首歌的時候吧！櫻井居然告訴我，這首歌是聲音訓練課程的作業，所以他最近每天都在「練唱」。他從前陣子開始接受聲音訓練師的指導，深覺獲益匪淺。即便現在疫情緊繃，他也會透過遠距教學，繼續接受指導。

正因臉部肌肉與聲音有著非常密切的關係，所以得先從鍛鍊臉部肌肉開始。

櫻井在老師的指導下，重新學習發聲技巧。

想必不少人聽聞這個小插曲後，也會意外櫻井竟然會在別人的指導下，重新學習如何詮釋〈innocent world〉，這首 Mr.Children 的招牌歌曲吧！

櫻井曾在二〇一七年的巡迴演唱中，因為喉嚨出狀況而取消公演，或許是因為這件事，促使他開始接受聲音訓練，每天努力提升自己的歌藝。

「〈innocent world〉這首歌特別難唱。就算老師要我『帶入感情』，但實在唱太多次，已經不知道要怎麼帶入感情了（笑）。練完這首歌後，還要再練下一首歌，但挺樂在其中就是了。」櫻井說。

不只這些改頭換面的歌曲，在本書提及的眾多歌曲中，也可窺見他帶著這些曲子，一路走來的意志。

其實，在倫敦錄音及聲音訓練上，有其共通點，不是嗎？都是為自己注入新風格，且是出於己願的行為，強求不來。

Mr.Children 即將迎來成軍三十週年，或許周遭人比他們更在意，提醒他們「這個值得慶賀的日子」，搞不好他們早已祕密籌劃要送給歌迷的驚喜也說不定。總之，他們也會找到對樂團來說，一個全新的路標，並勇健地邁步前行吧！

本書承蒙各方協助，得以付梓成書。

首先，由衷感謝多年來接受我的採訪，即 Mr.Children 的櫻井和壽先生、田原健一先生、中川敬輔先生及鈴木英哉先生。

也從小林武史先生、TOY'S FACTORY 的稻葉貢一先生口中，聽聞一些只有兩位才知曉的珍貴事情，還有總是默默支持 Mr.Children 的技術人員谷口和弘先生、福永大夢先生、先崎佑哉先生、桑畑美紀女士、佐藤龍樹先生、TOY'S FACTORY 的友永賢治先生、堀越勝也先生的大力協助。

感謝設計出這麼美的一本書，以森本千繪女士為首的 gone 團隊，也謝謝負責校對文稿的坂本文先生。

最後，我想提一下這位男士，那就是水鈴社的篠原一朗先生。身為編輯的他以豐富經驗，以及對 Mr.Children 專一的愛，不時推著我向前，在此致上謝意。

289

國家圖書館出版品預行編目資料

Mr.Children 道標之歌：日本國民天團Mr.Children出道
30週年首本文字紀實！/小貫信昭著．楊明綺譯．初版．新北市．
聯經．2022年5月10日．292面．14.8×21公分
ISBN　978-957-08-6262-1（平裝）
譯自：Mr.Children道標の歌

1.CST：歌星　2. CST：流行音樂　3. CST：日本

913.6031　　　　　　　　　　　　　　　　111003880

Mr.Children 道標之歌

日本國民天團Mr.Children出道30週年首本文字紀實！

2022年5月10日初版

定價：新臺幣400元

有著作權・翻印必究

Printed in Taiwan.

著　者	小貫信昭
譯　者	楊明綺
叢書主編	陳永芬
校　對	小孩社長
	施清元
	陳佩伶

歌詞版權協力：
株式会社NexTone、豐華音樂經紀(股)有限公司、
MÜST社團法人中華音樂著作權協會

內文排版	葉若蒂
封面設計	張巖

出　版　者	聯經出版事業股份有限公司	副總編輯	陳逸華	
地　　　址	新北市汐止區大同路一段369號1樓	總編輯	涂豐恩	
叢書主編電話	(02)86925588轉5306	總經理	陳芝宇	
台北聯經書房	台北市新生南路三段94號	社　長	羅國俊	
電　　　話	(02)23620308	發行人	林載爵	
台中分公司	台中市北區崇德路一段198號			
暨門市電話	(04)22312023			
台中電子信箱	e-mail：linking2@ms42.hinet.net			
郵政劃撥帳戶	第0100559-3號			
郵撥電話	(02)23620308			
印　刷　者	文聯彩色製版印刷有限公司			
總　經　銷	聯合發行股份有限公司			
發　行　所	新北市新店區寶橋路235巷6弄6號2樓			
電　　　話	(02)29178022			

行政院新聞局出版事業登記證局版臺業字第0130號